Swahili
 Griechisch

# Liebe, Frust und Leidenschaft

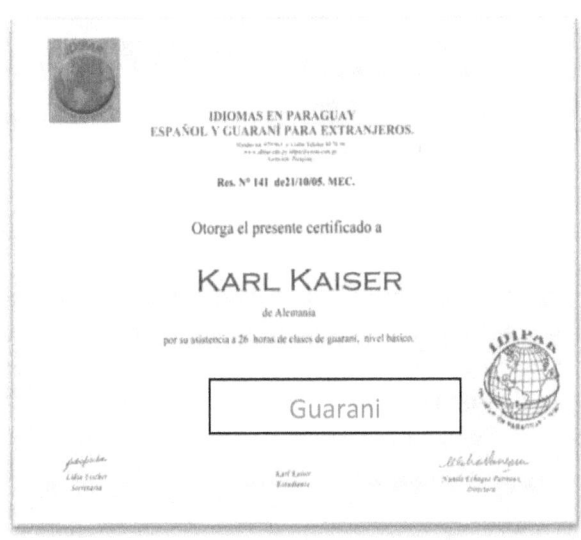 Guarani

Copyright © Karl Kaiser

Titelillustration und Autorenfoto © Karl Kaiser

Die Film- und alle anderen Rechte, einschließlich des teilweisen und vollständigen Nachdrucks in jeglicher Form liegen beim Autor. Ähnlichkeiten mit lebenden oder verstorbenen Personen sind zufällig. (http://www.kastaven.rf.gd/)

ISBN: 978-1-795-42085-3

| Inhalt | Seite | Sprachen |
|---|---|---|
| Frage | 12 | (engl., span., russ.) |
| Für Antek und Josi | 14 | (russ., frz.) |
| Betrogen | 16 | (frz.) |
| Bist | 18 | (schwed.) |
| Zum ersten Geburtstag | 20 | (dtsch.) |
| Klanggeworden bist du | 22 | (estn., esper.) |
| Also | 24 | (lat.) |
| Irina | 26 | (frz., ukr., russ.) |
| Lieb Vaterland DDR | 28 | (afrikaan., malt.) |
| Und fandest mich, | 30 | (alb., hindi) |
| In der Oper | 32 | (arab., blg., hausa) |
| Da du | 34 | (bask., lit.) |
| Wahr | 36 | (span., griech.) |
| Am Ypacaray | 38 | (span., frz.) |
| Ich suche | 40 | (ung., türk.) |
| Du hörst | 42 | (mong., lao, esp.) |
| Denn | 44 | (jap., maz.) |
| Vrenchen | 46 | (span., jid.) |
| In der Frühfinsternis | 48 | (arab., frz.) |
| Für BU | 50 | (tamil.,) |
| Für Marc | 52 | (tschech., guar.) |
| Wenn du | 54 | (pers.) |
| Aus Kastaven | 56 | (ir., türk.) |
| Monika | 58 | (poln., yoruba) |
| FKK vor Prerow | 60 | (schwed., dän.) |
| Renate | 62 | (engl., thai) |
| Ahlimb am Popensee | 64 | (schwed., niederl.) |
| Hörensagen | 66 | (hebr., yoruba) |
| Bei Nacht | 68 | (somali, chin.) |
| Ostspion an Weichbrot | 70 | (russ.) |
| Abschied von Sylvia E. | 72 | (griech.) |
| Im Schlafrock noch | 74 | (vietn., slov.) |
| Fanal und Lug | 76 | (port.) |
| Martina Schwarz | 78 | (igbo, hmong) |
| Paragrafen | 80 | (lett., punj.) |
| Areguá | 82 | (span., Zulu) |
| Villonabend | 84 | (frz.) |
| Ro | 86 | (span., norw.) |

| | | |
|---|---|---|
| Esther | 88 | (suaheli, isl.) |
| In der Soldiner | 90 | (mongol., lett., cebuano) |
| Heilig Abend | 92 | (galiz., wal.) |
| Rossana | 94 | (span., nepal.) |
| Das absolute Du. | 96 | (lat., serb.) |
| Antje | 98 | (maori., frz., jav.) |
| Hildchen | 100 | (russ., krio, amh. arm., tigr.) |
| Postbotengruß | 102 | (finn.) |
| Monik | 104 | (malt.) |
| Marc Hunek in Stuttgart | 106 | (span., tschech.) |
| An Anke J. W. | 108 | (frz.) |
| Einer Professorin | 110 | (guar., russ.) |
| Zum Frauentag | 112 | (russ., yoruba, tigrin.) |
| Da Du ihm | 114 | (georg., lett., lit., weißruss.) |
| Ostern | 116 | (poln., bulg.) |
| Suomi | 118 | (finn., norweg.) |
| Merkzettel C. M. | 120 | (isl.) |
| Vögelwelt | 122 | (arab., urdu, telegu, span.) |
| Marcels Versprechen | 124 | (guar., tschech.) |
| Moskau-Etüde | 126 | (russ., ital., span.) |
| Sehnsucht nach Finnland | 128 | (finn.) |
| Sehnsucht | 130 | (bosn., cebuano) |
| Verloren | 132 | (rum., armen.) |
| Auf dem Wannsee | 134 | (span.) |
| Mädchen aus Hessen | 136 | (swah., frz., span.) |
| Einen Kuss sehe ich | 138 | (engl., haitian.) |
| Sie liebt mich | 140 | (engl., korean.) |
| Verwirklicht | 142 | (engl.) |
| Susanna | 144 | (engl., kroat.) |
| Schatten | 146 | (arm., yoruba, russ.) |
| Nach dem kleinen Muck | 148 | (engl., bengal. Lautspr.) |
| Jakob | 150 | (engl.) |
| Silke | 152 | (engl.) |
| Lass mir… | 154 | (engl., katalan.) |
| Feliz Riad-Großblatt | 156 | (marathi, indon., arab.) |
| Lust zu sterben | 158 | (span.) |
| Dort hinterm Wald | 160 | (Esperanto, kambodschan) |
| Löbauer Sommer | 162 | (Tagalog) |
| Festivalbeschwerde | 164 | (poln.) |
| Für Günter Drescher | 166 | (russ.) |

| | | |
|---|---|---|
| Tagebuch des IM | 168 | (engl.) |
| VW | 170 | (Somali) |
| Fast schon achtzig | 172 | (Gujarati, malay.) |
| Als mein Herz… | 174 | (finn., yoruba, arm., kurd.) |
| Lust auf Zukunft | 176 | (Yucatec Maya) |
| Pfingsten | 178 | (niederländ.) |
| Meine Französin | 180 | (frz., aserbaid.) |
| Kirchentag | 182 | (fries.) |
| Me Too | 184 | (fries., samoanisch, Filipino) |
| So ist Liebe | 186 | (paschtun., Xhosa) |
| Jugendliebe | 188 | (Qerétaro Otomi, klingon.) |
| Auswandern | 190 | (guarani) |
| Sprachentelegramm | 192 | (Illustrationsspr.) |
| Der Autor | 231 | (Lebenslauf im Abriss) |
| Taschenbücher des Autors | 237 | http://www.kastaven.rf.gd/ |
| Renate Gutsmer | 256 | (Annotation) |

Karl Heinz Kaiser – Kastaven

**Liebe, Frust und Leidenschaft**

Mit Illustrationen von Philipp Kaiser

**Lyrik** auch als Kommunikationsbegehren in den Illustrationssprachen für Gäste und Neubürger!
Meint: Die Verse sind oft mit Maschinenübersetzungen illustriert. Die wollen bearbeitet werden - von allen, die in anderen Sprachen zu Hause sind, von Muttersprachlern. Sie suchen, wie nicht selten Menschen ebenfalls, die windstille Ecke in Herzen und Hirnen anderer.
Wenn Du die Schwächen der Maschinenübersetzung erkennst und sie besser machen kannst – tu es! Dafür gibt es kein Geld – aber die Korrektur in der nächsten Auflage dieses Buches (Namensnennung eingeschlossen, wenn Dir das recht ist). Auf die Art trägst Du als Gast oder Einwanderer mit jedem besseren Wort ein Stück Deiner Heimat in dieses Land. So wird es Deines und bleibt, verbessert, auch meines.
Dank an alle, die mir schon im Vorfeld bei der Arbeit über die Schulter geschaut und sich eingebracht haben. Das sind Dora Karina Villamayor Morel (Gurani), Marcela Hunek (Tschechisch), Maria de los Angeles Alvarenga Morel (Spanisch), Alusine Kamara (Krio), Ajiva Oluwaseun Bamidele (Yoruba), Samuel Yegzahl (Tigrinisch), Asja Schachnasowa (Russisch und Armenisch), Mda Yalew Eudale (Amharisch), Ayaz Hamdi (Kurdisch), Renate Gutsmer (Latein), Danuta Krzywdzinskie (Polnisch), Anita Rohnke (Finnisch), Lena Zander (Russisch), Larysa Terner (Russisch aus der Ukraine), Marie-Noelle Estienne (Französisch) Pramila Adhikari (Nepal) u.a. .
Besonderem Dank dem Illustrator, der, mit erstaunlich leichter Hand die poetischen Wolkenflüge immer wieder geerdet hat.

Für neue Entwürfe und Hinweise ist folgende eMailadresse eingerichtet: karlkaiser1943@gmail.com

Wenn das möglich ist, bitte ich, neue Übersetzungen gescannt und in der persönlichen Handschrift zu einzusenden.

Mit Dank
Karl Heinz Kaiser - Kastaven
http://www.kastaven.rf.gd/

**Frage**

Wenn du mich gar nichts hast zu fragen,
warum kreuzt du meinen Weg?
Warum dein höflich Tadeln,
das mir nicht Insel ist
und dir nicht Steg?

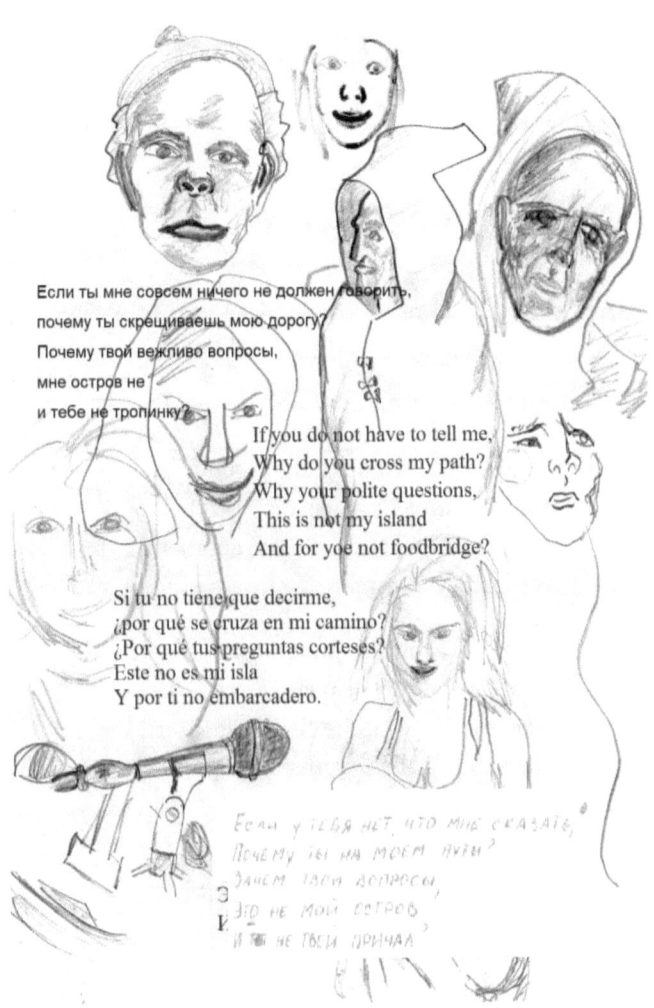

Если ты мне совсем ничего не должен говорить,
почему ты скрещиваешь мою дорогу?
Почему твои вежливо вопросы,
мне остров не
и тебе не тропинку?

If you do not have to tell me,
Why do you cross my path?
Why your polite questions,
This is not my island
And for yoe not foodbridge?

Si tu no tiene que decirme,
¿por qué se cruza en mi camino?
¿Por qué tus preguntas corteses?
Este no es mi isla
Y por ti no embarcadero.

Если у тебя нет, что мне сказать,
Почему ты на моем пути?
Зачем твои вопросы,
Это не мой остров,
и ты не твой причал

**Für Antek und Josi**

Der Himmel ist aus Sonn' gemacht
auf Regenbogenweise.
Der Himmel hat die Sonn' gebracht
von seiner Sommerreise.

Darin ist Frühling unberührt
und Sommerwiesengrün.
Der Frühling hat die Sonn' verführt,
der Schnee muss weiter zieh'n.

Le ciel est fait de soleil
Sur manière de Rainbow.
Le ciel a apporté le
soleil;
De sa tournée d'été.
Ce printemps est affecté
Et prairie d'été vert.
Spring a le Soleil 'séduit,
La neige doit zieh'n sur.

Небо состоит из Солнца
На Радуга манере.
Небо принес солнце;
Из своего летнего тура.
Этой весной не влияет
И лето луг зеленый.
Весна имеет Солнце соблазнил,
Снег должен набежать.

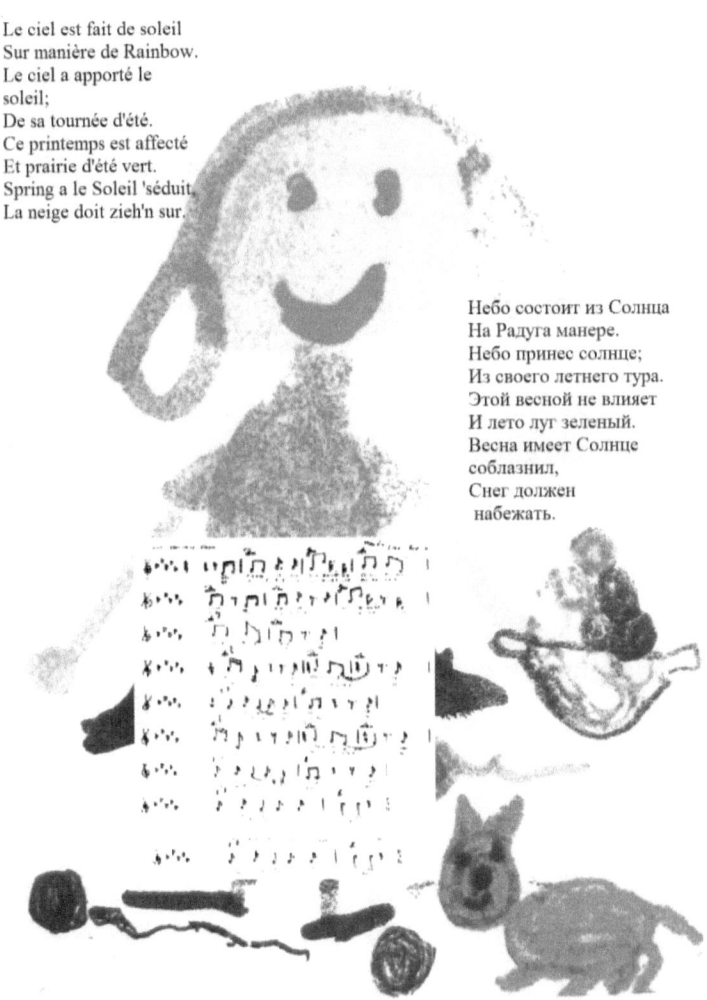

**Betrogen**
nach unserem
ersten Frühling!
Hast du mich wirklich
je besessen,
als wir
ausgeruht
zu Bette gingen?
Der Zug
in dem du fährst,
fährt in den Winter.
Wenn du wieder kommst
wird selbst der Frühling
vergänglich sein.

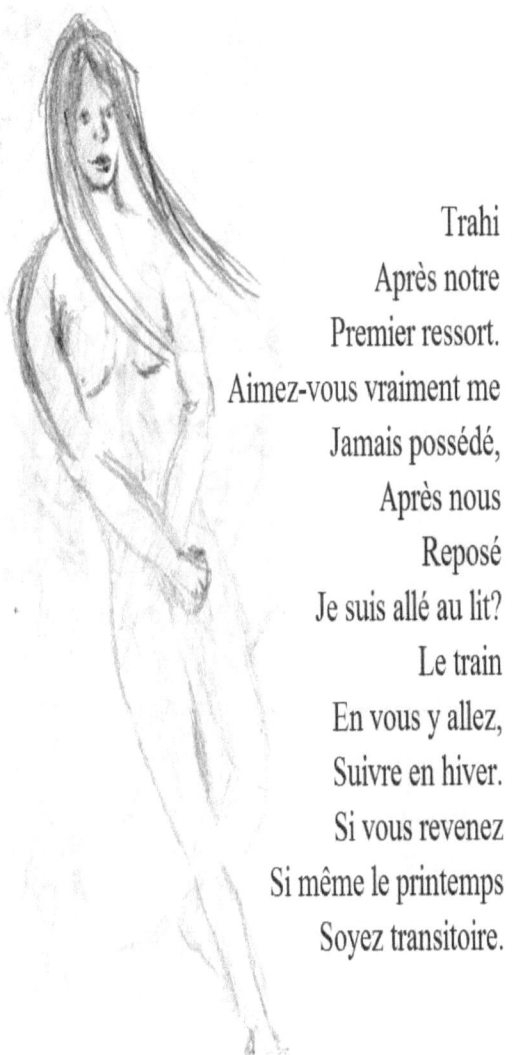

Trahi
Après notre
Premier ressort.
Aimez-vous vraiment me
Jamais possédé,
Après nous
Reposé
Je suis allé au lit?
Le train
En vous y allez,
Suivre en hiver.
Si vous revenez
Si même le printemps
Soyez transitoire.

**Bist**
minderjähriges
gestern erst begonnenes
Träumen.

Bin
Dir geschenkt.
Gnadenlos
schenkst du mich weiter.

Auf den Bahnsteig
stehst du weinend.
Mich tröstet nicht
die erste Klasse.

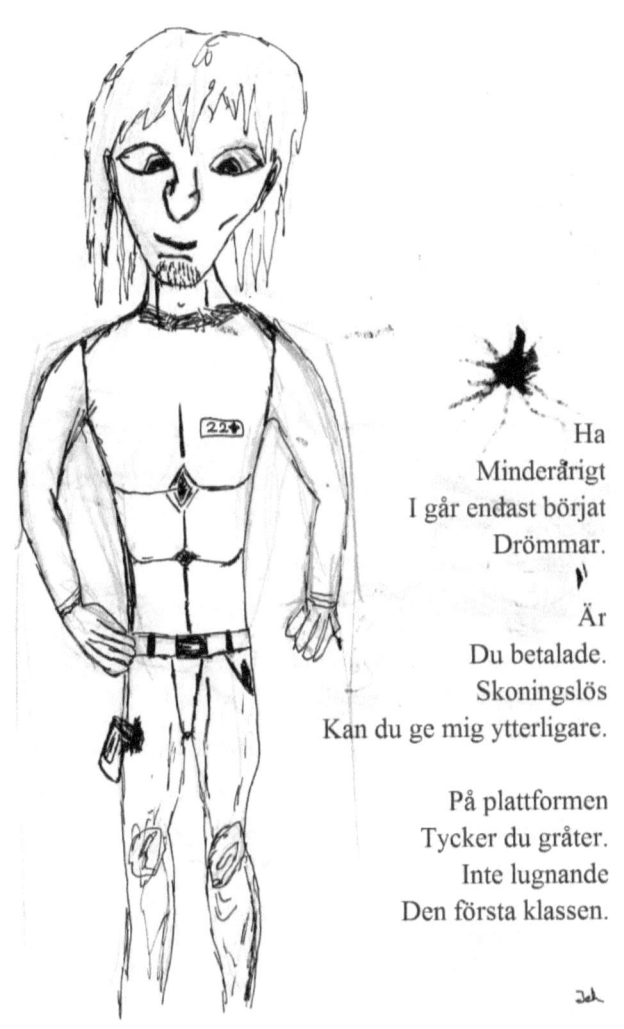

Ha
Minderårigt
I går endast börjat
Drömmar.

Är
Du betalade.
Skoningslös
Kan du ge mig ytterligare.

På plattformen
Tycker du gråter.
Inte lugnande
Den första klassen.

**Lied zum ersten Geburtstag**

Pauli, Pauli weine nicht
weine nicht,
weil mir sonst
das Herze bricht.
Pauli weine nicht.

Kommt der Tag
mit Sonnenschein
leuchten Paulis
Äugelein.

Pauli, Pauli weine nicht,
weil mir sonst
das Herze bricht.

Bobby, unser alter Hund,
findet, Pauli schmeckt gesund.
Leckt ihm fröhlich das Gesicht.
das stört Pauli nicht.

Mama kommt gleich angerannt
mit nem Lappen in der Hand.
Wischt den Pauli bobbyfrei.
Ihm ist's einerlei.

Pauli, Pauli weine nicht,
weil mir sonst das Herze bricht.

Martin ist der Bruder groß,
sagt: Der Paul, der schreit ja bloß.
Nimmt ihn trotzdem auf den Arm
das hält Pauli warm.

Singt: Pauli,
Pauli,
weine nicht.
weine nicht.
weine nicht.
Weil mir sonst
Das Herze bricht,
Pauli weine nicht.

**Klanggeworden bist du**
und warst der Duft von Lindenblüten.
Als du hier warst, konnte ich
selbstverständliche Dinge
selbstverständlich sagen.
Ohne dich
hätte ich mich
nie ausgezogen.

Fariĝi sonas vi estas
Kaj estis la odoro de tilio floraĵo.
Kiam vi estis tie, mi povis
Memevidentaj aferoj
Kompreneble, diru.
Sen vi
Havis mi
Neniam eltiris.

Hakka heli oled
Ja olid aroom pärn õis.
Kui sa olid siin, ma võiksin
Iseenesestmõistetav asju
Muidugi öelda.
Ilma sinuta
Kui oleksin
Kunagi tõmmatud.

**Also,**
hinter den blauen Hügeln
erhebt sich dreimastig
das Mittelalter.

Postlagernd
stinkt die Vorstadt
Geduld und Ironie
aus Caput in Kapus.
(Meint die stinkenden Soldaten-
mäntel in den Vorstädten)

In Grün die Eichfelder
heißen Juni und Sonntag
und heißen
Zeit für Licht.

Langsam vergegenwärtigt sich
divinus communs sennsa,
göttlich unser Sein.

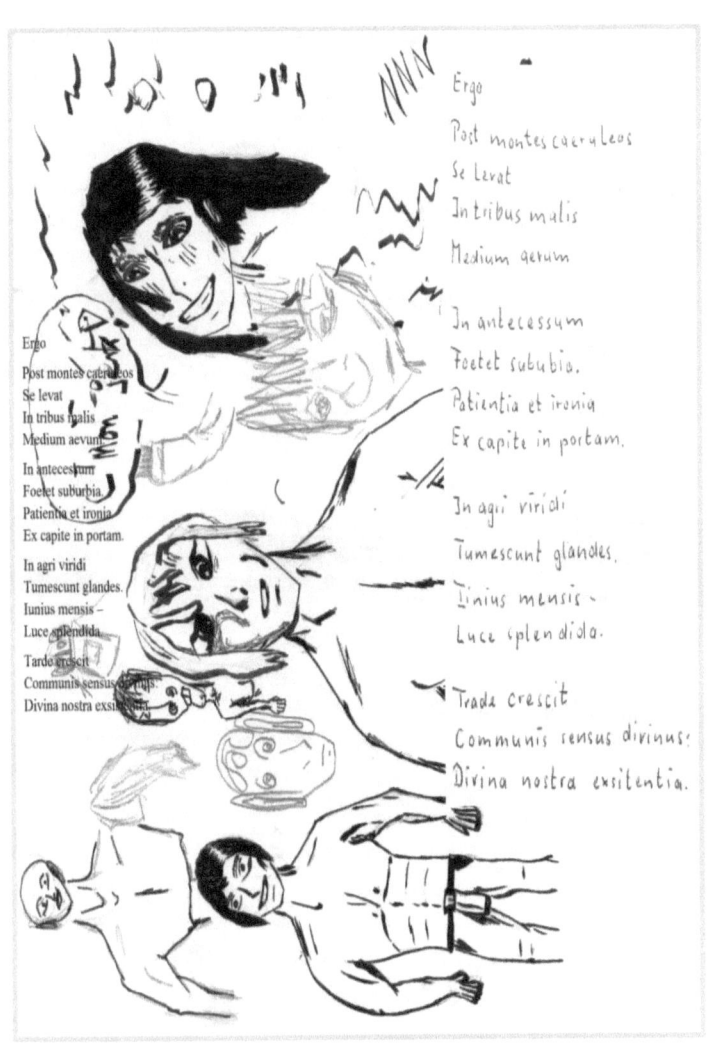

Ergo
Post montes caeruleos
Se levat
In tribus malis
Medium aevum

In antecessum
Foetet sububia.
Patientia et ironia
Ex capite in portam.

In agri viridi
Tumescunt glandes.
Iunius mensis -
Luce splendida.

Tarde crescit
Communis sensus divinus.
Divina nostra exsitentia.

**Irina**

Zwischen
Flirten und Haben
verbluten weißblaue
Vögel an lächelnden Lügen.
Im Schlafe schon
fragst Du, warum?
Und weißt die Antwort doch?
Oder nur der
mondlose Gott?

Entre
Flirt et ont
Exsanguination bleu
blanc
Oiseaux de mensonges
sourire.
Dans le sommeil encore
Curieux de savoir Vous
savez pourquoi?
Et connaître la réponse
encore?
Ou seulement le

между
Флирт и есть
Обескровливание белый синий
Птицы улыбается ложь.
Во сне еще
Удивление Вы знаете, почему?
И знаете ответ еще?
Или только
Moonless Бог?

Між
Флірт і є
Знекровлення білий синій
Птахи посміхаться брехня.
Уві сні ще
Подив Ви знаєте, чому?
І знаєте відповідь ще?
або тільки
Moonless Бог?

Между
Флиртом и желанием
Расцветает бело-голубая
птица с улыбкой лжи.
Я во сне еще
спросишь ты, почему?
ты знаешь ответ?
или только
безумный Бог?

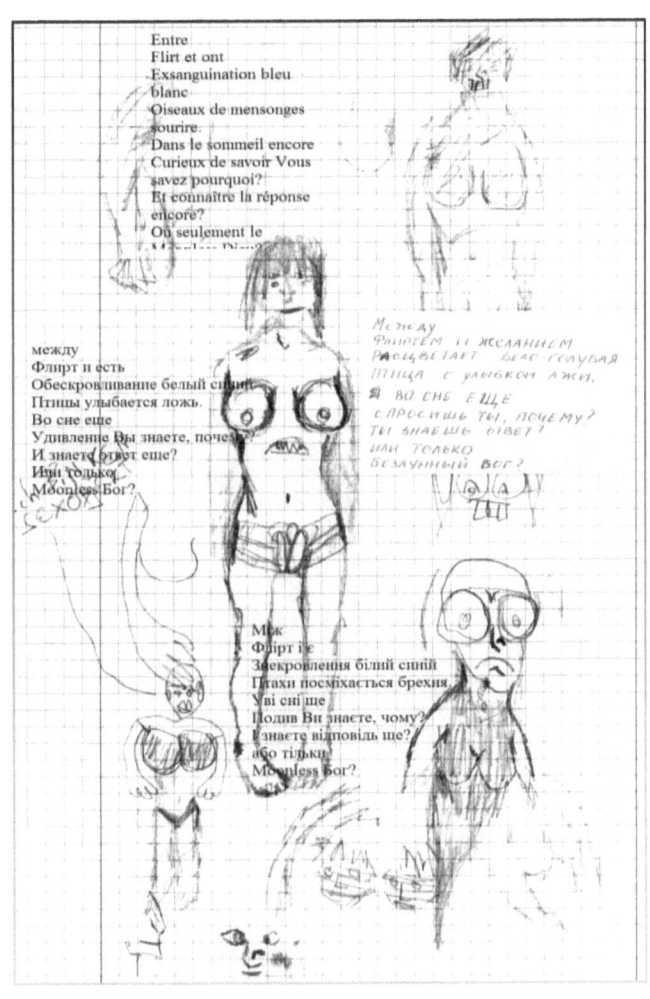

**Lieb Vaterland DDR**

Das Parteiverfahren
wegen Zierlaubraub.
Und nun konnte nichts
Heimliches mehr sein.
Der Hausmeister,
der die beiden erwischte,
strengte wegen seiner Blumen
das Parteiverfahren an.
Dort beriet die Gruppe
ob die Liebe
effektiver zu gestalten sei.

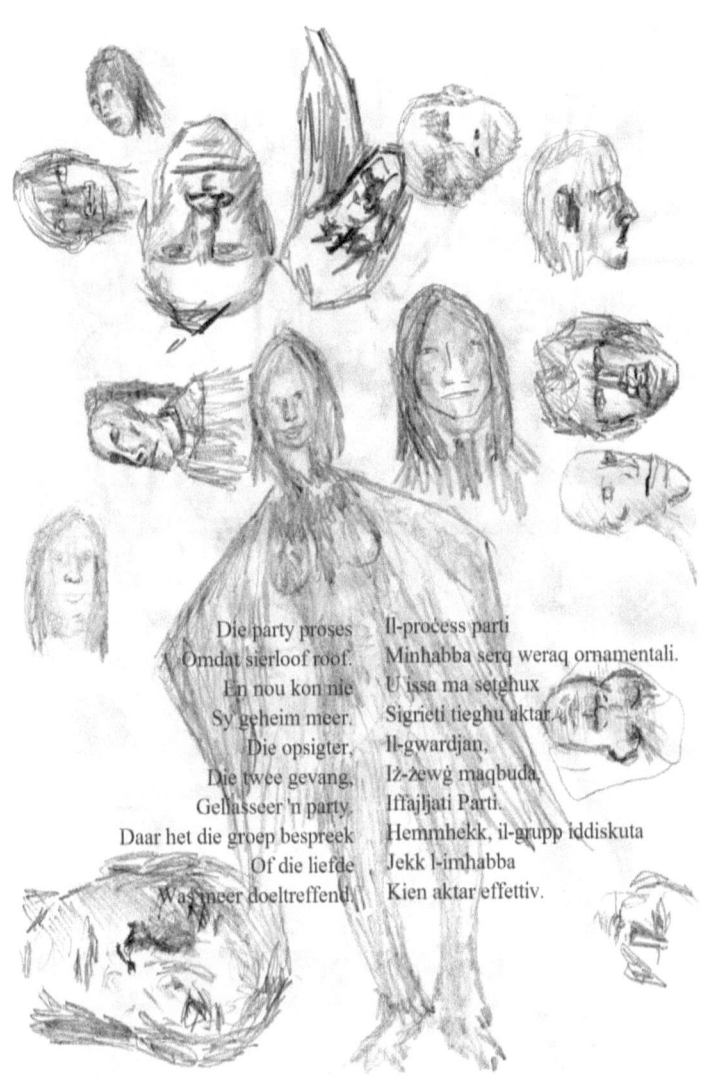

| | |
|---|---|
| Die party proses | Il-process parti |
| Omdat sierloof roof. | Minhabba serq weraq ornamentali. |
| En nou kon nie | U issa ma setghux |
| Sy geheim meer. | Sigrieti tieghu aktar. |
| Die opsigter, | Il-gwardjan, |
| Die twee gevang, | Iż-żewġ maqbuda, |
| Gellasseer 'n party. | Iffajljati Parti. |
| Daar het die groep bespreek | Hemmhekk, il-grupp iddiskuta |
| Of die liefde | Jekk l-imhabba |
| Was meer doeltreffend. | Kien aktar effettiv. |

**Du fandest mich**
nicht ernst
doch unbeirrt.
Und ließest mich
am Morgen,
weil Du nichts
an mir gefunden hast.

Den Himmel separiert
sind Sterne nur noch Punkte.
Einer fehlt.
Suchend komme ich
zu dir.
Aber,
niemand will
mich finden.

और मुझे मिल गया,
गंभीर नहीं
लेकिन कोई रोक नहीं सकता.
और तुम मुझे छोड़
सुबह में,
आप कुछ भी नहीं है क्योंकि
'मुझ में पाया है.

आसमान से अलग किया
सितारों ही अंक हैं.
मैं तुम्हें याद आती है.
मैं में साँस ले रहा हूँ
फिर भी, फिर से.
लेकिन कोई नहीं चाहता
मुझे पता लगाएं.

Dhe më gjeti,
jo serioze
por undeterred.
Dhe ließet mua
Në mëngjes,
sepse ju asgjë
e kam gjetur në mua.

Qielli i ndarë
A janë vetëm yjet pikë.
I miss you.
Inhaling Vij
Megjithatë, përsëri.
Por askush nuk dëshiron
Gjej më.

**In der Oper**

Sie schonen sich,
die Alten in Schwarz und Fell,
die Jungen ähnlich.

In blanken Stiefeln
reden deine Füße
mit mir.

في الأوبرا:

كنت تأخذ الرعاية من نفسه،
القديم الأسود والفراء،
الأولاد يحبون.

في الأحذية العارية
يتحدث قدميك
معي

В操ерата:

Погрижи се за себе си,
старата черно и косми
момчетата харесват.

В голи болуши
Говорейки краката си
С мен.

A cikin waSan kwaukwayo ta waka:

Ka kula da kansa,
Tsohon baki da fawo,
da son girls.

A danda takalma
Matana katafunku
Tare da ni.

**Da du**
(zwischendurch
nimmst du den Hörer ab)
mich nicht mehr erkennst,
gehe ich,
weil ich ankommen will.
Als du mich noch kanntest,
waren deine Beine länger,
deine Schritte weiter.
Dein Schoß
hatte von Lust
den Widerschein.
Durch schlafende Giebel
greifen erleuchtete Fenster
nach dir.
Sie mailen
Gesammeltes Schweigen
vor unsere Füße.
Worte einer
unglaublichen Begegnung,
Die abgelichtet
Du verwiesen hast.
Meine Fenster
suchen nach dir.
Mit der Morgenausgabe
kommst du
Als Farbdruck
zu spät.

| | |
|---|---|
| Zenuenetik | Kadangi jus |
| (Between | (Tarp |
| Ez telefonoa hartu duzu) | Ar manote, telefonas) |
| Nola ez, aitortu du, | Kaip tai pripažinti, |
| I joan bada, | Jei aš einu, |
| Iritsi nahi dudalako. | Nes aš noriu pasiekti. |
| Me ezagutzen duzun bezala, | Kaip jums žinoma, mane, |
| Ziren zure hankak begiratzen jada, | Buvo jūsų kojos atrodo ilgesnės, |
| Zure urrats gehiago | Jūsų veiksmai toliau |
| Eta zure itzulian | Ir jūsų juosmens |
| Izan Lust | Turėjo Geismas |
| Isla. | Atspindys. |
| Isuriko lo eginda | Miega kraigu |
| Sarbide argituta leihoa | Prieiga apšviesta langas |
| Ondoren. | Tik po jūsų. |
| Email | Laišką |
| bildutako isiltasuna | surinkta tyla |
| Zure oinak at; | Prie tavo kojų; |
| Honen hitzak | Zodžiai tai |
| Sinestezina topaketa, | Puikus susidurti, |
| Eskaneatutako | Nuskaitomi |
| Duzu aipatzen. | Jūs nurodyta. |
| Nire leihoa | Mano langas |
| Bilatu zuretzat. | Paieška jums. |
| Goizez edizioan | Rytas Edition |
| Bazatoz | Ar dar |
| Kolorezko inprimaketa gisa | Kaip spalvotas spausdinimas |
| Beranduegi. | Per vėlu. |

**Wahr:**
Sie will
sich mit dir
beschäftigen.
Nicht zurückblickend,
sondern suchend,
den, der dir folgt.

    Αλήθεια:
    Θέλει
    Με σας
    Απασχολούν
    Μη κοιτάζοντας πίσω,
    Αλλά αναζητήστε
    Αυτός που σας ακολουθεί.

Certo:
Ela quere
Estar contigo
Colaboradores.
Non ollar cara atrás,
Pero buscando
Aquel que che segue.

Αληθής
θέλει να
Να είστε με σας
Εργαζόμενοι.
Δεν κοιτώντας πίσω,
Αλλά αναζητούν
Το μόνο που σας ακολουθεί.

**Am Ypacaray***

Sie schlägt den Mantel nach hinten.
Viel zu weit.
Ihre Brust will sie zeigen.
Viel zu klein.

Sie tut, wie eine Frau,
eine leichte.
Eine Dame will sie sein,
aber nicht volljährig.

* Größter See Paraguays

It proposes the coat backwards.
Much too far.
Her chest she wants to show.
Much too small.

You should do as a woman,
A light.
she wants to be a lady;
But not of legal age.

Ella abre el abrigo.
Demasiado lejos.
Quiere mostrarle su pecho.
Demasiado un poquito.

Ella hace como una mujer,
Una ligera.
Una señora quiere ser ella;
Pero no mayor de edad.

**Ich suche**
Eine Hand,
auf der sich
meine Wege enträtseln.
Suche doppelt elend
von Glück den Widerschein.
Ich beiße
mir die Lippen wund,
gestern verlorenes Lied.
Und kann nicht
Dinge über Dinge ziehen,
da du
Flügelschlag flüsterst,
zwischen Finnland
und Berlin.
Ich warte auf Dich,
wie auf die Brötchen am Morgen
und auf den Engel des Herrn.

Keresek
Egy kéz
A felfelé
Saját módon felbomlik.
Keresés kétszeresen szerencsétlen
Az elmélkedés a boldogság.
I Bite
Ajkam fájó,
Tegnap elveszett dalt.
És nem
Húzza dolog dolgok
Mivel
Wing verte suttogás,
Között Finnország
És Berlinben.
Várom az Ön számára,
Ami a tekercs reggel
És az Úr angyala

Ben arıyorum
Bir el
Up
Benim yolları çözmek.
Arama iki kat berbat
Mutluluğun yansıması.
Ben Bite
Dudaklarım boğaz,
Dün şarkıyı kaybetti.
Ve yapamam
Şeyleri şeyler çekin
Senin bu yana
Kanat fısıltı yendi
Finlandiya arasındaki
Ve Berlin.
Ben, senin için bekliyorum
Sabah meydanelere olarak
Ve Rabbimin meleğine.

**Du hörst**
von meinen Träumen.
Wenn Du satt bist,
suchst du zu beweisen,
dass es kein Mundraub war.

ທີ່ທ່ານໄດ້ຍິນ
ຈາກຄວາມຝັນຂອງຂ້າພະເຈົ້າ.
ຖ້າຫາກທ່ານກຳລັງເມື່ອຍ,
ແມ່ນທ່ານຂອກຫາເພື່ອພິສູດ,
ວ່າມັນບໍ່ໄດ້ຂື້ລັກ.

Vi aŭdas
De miaj revoj.
Se vi estas laca,
Ĉu vi serĉas por pruvi,
Tio estis ne ŝtelas.

Та сонсож
Миний хүсэл мөрөөдөл үгнээс.
Хэрэв та ядарч байгаа бол,
Хэрэв та нотлох хайж байна уу,
Энэ хулгай биш байсан гэж.

**Denn,**
Dich hätte ich gerne
mit ein paar Eigenschaften.

Zeichne Mäander
in meine Wiesen
und Nadelfließ
An den Rand.

Zerschlage
Dein auswendig gelerntes
Turmgesicht.

Ich hätte
Dich gerne
mit ein paar Eigenschaften.

のため、
あなたは私がしたい
いくつかのプロパ
ティを持つ。

蛇行を描く
私メドウズ
および針の流れ
エッジで。

スマッシュ
あなたの記憶
タワー顔。

私はだろう
あなたのような
いくつかのプロパ
ティを持つ。

За,
Можете Јас би сакал
Со неколку својства.

подготви лавиринт
Во мојот ливади
И игла проток
На работ.

Пресече
Вашиот мемориран
Кула лице.

Јас би
Како тебе
Со неколку својства.

**Vrenchen**
sündhaft
in den Raum gestellt.
Tönender Titel,
Schlag in das Gesicht.
Irgendwo harfen Verse.
Und sie?
Sie friert
in weißen Linnen.
Oder,
buhlende Finger
umgieren fühlsam
ihre Brüste.

Noch vor dem Morgen
will sie brausen.

Verena
pecaminoso
En el espacio provisto.
Título Tonos Santander -
Bofetada en la cara.
En algún lugar arpa versos.
Y ellos?
Usted se congela.
En lino blanco.
o,
dedo cortejar
fühlsam Umgieren
Sus senos.

Incluso antes de la mañana
Van a rugir.

ווערינא
זינדיק
אין דעם ארט ביטני.
טיטל Santander - טאָנעס
פּראַסק אין די פּנים.
ערגעץ האַרף פערזן.
און זיי?
איר פרייזט
אין ווייס לײַוונט.
אָדער,
וואָיִנג פינגער
הלסאַם□מגיערען פ
דיין בריסט.

אפילו איידער דער מאָרגן
וועט זיי ברום.

**In der Frühfinsternis**
ist niemand
Niemandsland.

Kein Code
verschlüsselt
den Atem des Freundes.

Komm!
Einen anderen Grund
brauchen wir nicht.

Au début ténèbres
Si personne
La terre sans homme.

Aucun code
codé
Le souffle de son ami.

Come on!
elle exige
Aucun des autres
sujet.

في الظلام في وقتٍ مبكر
اذا لم يكن احد
الحرام.

أي رمز
المشفرة
النفس من صديقه.

هيا!
فانه يتطلب
أيا من موضوع آخر.

**Für BU**

Kontaktsuchend
fand ich
Regenbogenfarben
und
Warme Küsse,
die Falter spielen.
Tausend Seelen
Möchte' ich haben.
Sie müssten
heißen wie du
und falternde
Schuhe tragen.

தேடுகிறது
நான்
வானவில்
நிறங்கள்
மற்றும்
சூடான முத்தங்கள்,
வண்ணத்துப்பூச்சிக
ள் விளையாடி
அவர்மேல்
அதை நான்
விரும்பவில்லை.
நீங்கள் வேண்டும்
நீங்கள் போன்ற
சூடான்
மற்றும் காலணிகள்
பறக்கும்.

**Orthografie ür Marc**

Runen
sind die Wochentage
auf deinem Körper,
Druckbuchstaben
die Sonntage.
Ich will fortan
deine Satzzeichen sein.

Marc jaguara
Umi ára pakői ára jegua
Pe hetepé
Tai hyrype
Umi arateï
Ajapota koanga guive.

Runy
jsou dny v týdnu
na tvém těle
tiskací písmena
jsou neděle
od nynějška
chci být tvojé tečkou

**Wenn du**
nach mir
den Mund
dir wischst,
weiß ich
die Kirche
ist zu Ende.

Will keine
Spur sein
in dir.
Erdrücke
meine Wände.

Höflich
gehst du.
Und warst
Hof mit
Federvieh
und Hufgetrampel.

Langsam
zerdrückst du
eine Kippe.
Du meinst
mich.

Dennoch
bist Du
nicht alles,
was vor der Klimax
möglich ist.

Má tá tú
Tar éis dom
An béal
Fíobhann tú.
Tá a fhios agam
An eaglais
Tá os a chionn,

Ní mian leat
Bí cinnte
I tú.
smash
Mo bhallaí.

dea-bhéasach
An bhfuil tú ag dul?
Agus bhí tú
Hof. le
eanlaithe
Agus hoofbeats.

go mall
Crush tú
Dumpáil.
Ciallaíonn tú
me

mar sin féin
An bhfuil tú
Ní gach rud,
Cad mar gheall ar an
climax
Is féidir.

**Aus Kastaven\***
hast du
goldzages Lachen
in meine Augen getragen.
So warte ich
im Gras voll Mond
und im Kohlenhändlergeschrei.

Zum Glück
steht der Postbote
noch aus.

\*das Saint-Tropez von Lychen

Ó sráidbhailte ársa
An raibh tú
Goldzages gáire
Caite i mo shúile.
Mar sin, fanacht mé
Sa an ghealach lán féar
Agus sa shouting
ceannaíochta guail.

Fortunately
Má tá fear an phoist
Fós as.

Eski köyden
did you
Goldzages gülmek
Gözlerimin yıpranmış.
Yani bekle
Çim dolunayda
Ve kömür tüccarı bağırarak.

çok şükür
Eğer postacı
Still.

**Monika**

Extrakt
aus zwei Sommern

mit Herbst,
Winter und Gänseblümchen.

Da war nichts von Besessenheit
zwischen Ekel und Gier.

Freundliche Stunden,
erworbenes Hoffen.

Nicht wiederholbar
gewonnene Zeit.

Wyciąg z dwóch lata

Z jesieni,
Zima i stokrotki.

Nie było nic z obsesji
Między obrzydzeniem i chciwości.

Jade ti awọn meji Awọn igba ooru

Sparing godzin,
Nabyte nadzieja.

Pelu Igba Irẹdanu Ewe,
Igba otutu ati daisies.

Niepowtarzalny
Dodatkowy czas.

Nibẹ si nkankan ti aimọkan kuro
Laarin awọn ikorira ati okanjuwa.

Ore wakati,
Ipasẹ ireti.

Unrepeatable
Afikun akoko.

**FKK vor Prerow**

Da redeten viele
Wasser von Fisch.

Mein Schatten ging
vor deinen Beinen
in die Schule.

Absichtslose Übereinkunft.
Und Möwen kleckerten
auf das Entkleidungsgebot.

Här övertalade många
Vatten fisk.

Min skugga var
Innan benen
I skolan.

Intention massor överenskommelse.
Och skiter måsar
På kläder budet.

Her overtalte mange
Vand fisk.

Min skygge var
Før dine ben
I skolen.

Intention masser aftale.
Og pis mager
På tøj bud.

**Renate**
zwischen Lychen und Ziegendorf...

Sternengleich unangerührt
verliessen wir
durch das Gegenlicht
die Frühfinsternis.

Märbelrund
und lautlos
verabschiedete
sich die Jugend.

Du warst dabei,
auch ich -
aber
ohne dich.

สตาร์ซีไม่มีใครแตะ  
ต้อง  
ดินเรา  
โดยแสงไฟ  
ความมืดในช่วงต้นขึ้ง  
คล่องแคล่ว  
ลอบ  
บุญธรรม  
การเยาวชน  

Like stars untouched  
Dungeons we  
By the backlight  
The early darkness.  

Tortuous  
Stealthily  
Adopted  
Taking the youth.  

You were there,  
I also.  
But!  
Without you.

**Ahlimb\* am Popensee**

War dir
einst Gott
und Sang
der Römertage.

Jetzt,
dem Märchen fern,
weiß nicht,
wie Fremde dir begegnen.

Zwischen morgen
und gestern
hänge ich startklar
als Fledermaus,
für den Blindflug bereit
und geschärft das Gehör.

\*Kosename für ein Dorf in der Uckermark

Var du
Når Gud
Og Sang
Den romerske Festival.
Nu
Fortællingen fremmede,
Ved ikke
Som fremmede møde dig.
Mellem morgen
Og i går
Jeg hænger klar
Som en flagermus;
Klar til at flyve blind
Og skærpet hørelse.

Was je
Zodra God
En Sang
De Romeinse Festival.
Nu
Het verhaal vreemd,
Weet niet
Als vreemden
ontmoeten.
Tussen morgen
En gisteren
Ik hang klaar
Als een vleermuis;
Klaar blind te vliegen
En aangescherpt gehoor.

**Hörensagen**

Durch die Zugluft
steigen Gerüchte
in den Morgen,
vor einem Tag
der sie losgebunden hat.

Ihr Erster,
so hört man,
sei eine Frau
mit der Mütze
eines Straßenkehrers.
Ihr zweiter,
das wissen alle,
hatte ihre Pilze gegessen.

Und jetzt komme ich?

- Nipa Akọpamọ
gigun agbasọ ọrọ
Ni aro
ọjọ kan seyin
Ti o ti unleashed.

Rẹ akọkọ,
ọkan gbọ,
je obirin
ati ki yoo ni awọn fila
kan ita sweeper.

Rẹ keji,
gbogbo eniyan mo wipe
ti wọn je olu

Ati bayi mo wa lati?

שמועה
בטיוטות
שמועות טיפוס
בבוקר
יום לפני
שחררה. היא

ראשון, שלך
שומע,
הייתה אישה
הכורבעוהיה את
מטאטא רחובות.
השני שלה,
יודע את זה, כולם
שלהם. הפטריות אכלו

אני בא? ועכשיו

**Bei Nacht,**
zwischen den Feldern
öffnen sich Wiesen.

Vom Schlaf erschlagen
tritt wortlos schwankend
ein Rotkehlchenruf
in die Morgengluten.

Für uns
war jede Stunde
die erste.
Es war nie eine andere.

夜晚，在田野中驰畅着一片草地，

从睡梦中疲惫醒来的红胸鸟默默地摇摇晃晃地出现在清晨的山谷里。

对我们来说每个小时都是第一次，从来不是其他的。

Habeenkii,
Inta u dhaxaysa beeraha ee
Seeraha Open.
Dileen Sleep
Haddii aamusan swaying
Heesida shimbiraha
In gluten subaxdii.
Na For
Waxayna ahayd saacaddii kasta
Kii hore.
Weligeed ma jirto ahayd kale.

到了晚上,
字段之间
开放的草地。
通过睡眠打死
如果静静地摇曳
鸟的召唤
在早晨面筋。
对我们来说,
是每隔一小时
第一个。
从来没有另一个。

**Ostspion an Weichbrot***

Aus deinem Fenster
war er in die Stadt geschüttet.

Er hörte
dich noch
mondhell
in den Ebenen
mit Namen,
die waren
Küsse, Kommas, Nacht.
Und solchen
wie Gefahr.

In deinem Haar
war sein Gesicht.
In ihm
dein nie vergessenes Lied.

Ihr wolltet einander die Schritte setzen,
jeden Morgen noch.

*ein Alias, der Vertraulichkeit geschuldet

нули в город.

На равнинах,
С такими именами,
Поцелуи, запятые, ночь.
И какое
Как геройск.

В волосах,
Был его лицо.
в
Вам никогда не забыл
песню.
Вы хотели еше один набор
Каждое утро еще. шагов.

Из твоего окна
его выбросило в город,
и слышит
тебя еще,ё
залитая
лунным светом равнина
с именами
поцелуй, запятая, ночь
и как опасность
в твоих волосах
было его лицо.
и твоя
никогда не забытая

Вы хотите вместе гулять,
каждое утро ещё

**Abschied von Sylvia E.** Hier ist deine Freiheit wieder,
eifersüchtiger Ofen.
Nimm sie zu dem Bilderrahmen,
der sie vor Fingerabdrücken
zu schützen versprach.
Auch dir mein Bett,
das uns versöhnt hat
in den Wintern mit ihr.
Und ihr, Tapeten,
die ihr wartend
nie die Stunde vergaßet.
Und du, Tisch,
auf dem sie sich spreizte.
Hier ist eure Freiheit wieder.
Ihr seht mich gehen -
barfuß.

        Εδώ είναι και πάλι η ελευθερία σας,
        Ζητικός φούρνος.
        Πηγαίνετε στα πλαίσια εικόνων,
        Τα δακτυλικά αποτυπώματα
        Προστασία των υποσχέσεων.
        Ακόμη και το κρεβάτι μου,
        Ότι μας συμφιλιώσατε
        Στα χειμωνιάκια μαζί της.
        Και εσύ, ταπετσαρία,
        Περιμένετε
        Ποτέ δεν ξέχασε την ώρα.
        Και εσύ, τραπέζι,
        Την οποία εξαπλώθηκε.
        Εδώ είναι πάλι η ελευθερία σας.
        Με βλέπεις να πηγαίνεις -
        ξυπόλυτος

Αποχαιρετισμός στον Sylvia E.
Εδώ είναι και πάλι την ελευθερία σας,
Ζηλεύει φούρνο.
Πάρτε τους στο κορνίζα,
Το ότι από τα δακτυλικά αποτυπώματα
Να προστατεύσει υποσχεθεί.
Επίσης μπορείτε κρεβάτι μου,
Το γεγονός ότι μας έχουν συμφιλιωθεί
Σε χειμώνες μαζί της.
Και εσείς, ταπετσαρία,
Η αναμονή για την
Ποτέ η ώρα vergaßet.
Και εσείς, τραπέζι,
στην οποία η ίδια εξαπλωθεί.
Εδώ είναι και πάλι η ελευθερία σας.
Βλέπετε να φύγω -
ξυπόλυτος.

**Im Schlafrock noch**
bewundert die Sonne
dein halbes Gesicht.
Die andere Hälfte
ist mein,
in jeder Nacht -
ein bisschen mehr.
Doch am Morgen
bist du mir gestohlen.
Und ich kann dir
gestohlen bleiben.

V župane stále
Obdivujte slnko
Vaša polovica tváre.
Druhá polovica
Je moja -
Každú noc -
Trochu viac.
Ale ráno
Králíš ma -
A ja môžem.

zostať ukradnutý. Še
vedno v jutranje halje
Občudujte sonce
Tvoj pol obraz.
Druga polovica
Moj je -
Vsako noč -
Malo več.
Ampak zjutraj.

Trong mặc quần áo váy nào
Ngưỡng mộ ánh nắng mặt trời
Một nửa khuôn mặt của bạn.
Nửa còn lại
Của tôi -
Mỗi đêm -
Một chút hơn.
Nhưng ngày mai
Bạn đang đánh cắp từ tôi -
Và tôi có thể cho bạn biết

V župane ešte
Obdivuje slnko
Polovica váš tvár.
Druhá polovica
Je môj -
Každú noc -
Trochu viac.
Ale zajtra
Si mi ukradol -
A môžem vám povedať,
Zostávajú ukradol.

**Fanal und Lug**
durch Fensterscheiben.
Ein Requiem aus Licht
und Hoffmannstropfen.
Immer nur du
und nichts
zum Selberleben.
Dein Amen
hatte zu viele Begriffe
zu wenig erkannt.
Ich kaufe mir neu
eine Zahnbürste
und suche mir
ein anderes Land
in Südamerika.

Em roupão ainda
Admira o sol
Metade seu rosto.
A outra metade
É o meu -
Todas as noites
Um pouco mais.
mas amanhã
Você roubou de mim -
E eu posso te dizer
permanecer roubado.

1962

**Martina Schwarz**
und die Parkbank am Zwinger.

Höre dein Echo.
Es war nötig
für unseren Handel.

Ein Liebeslied
fern.

Ege gị ntị nkuzi mgbamẹjijẹ.
Ọ dị mkpa
N'ihi na anyị na ahịa.

A na song
N'ime obodo

Mloog koj zab teb.
Nws yog tsim nyog yuav tau
Rau peb cov lag luam tawm.

Ib tug hlub song
Tej thaj chaw deb.

**Paragrafen,**
Bilder und Film,
Festplatten
und die alten Scheiben
rotieren
in allen Dörfern
der Welt,
in allen Städten
bis zum Horizont
den Bicode
als das kleine Einmaleins
der Träume im Internet?
Ohne das wären
wir verletzbar!

| | |
|---|---|
| ਪੈਰੇ,<br>ਚਿੱਤਰ ਅਤੇ ਫਿਲਮ,<br>ਹਾਰਡ ਡਰਾਈਵ<br>ਅਤੇ ਪੁਰਾਣੇ ਡਿਸਕ<br>ਘੁੰਮਾਉਣ<br>ਸਾਰੇ ਪਿੰਡ 'ਚ<br>ਸੰਸਾਰ<br>ਸਾਰੇ ਸ਼ਹਿਰ ਵਿੱਚ,<br>ਰੁਖ ਕਰਨ ਲਈ,<br>Bicode<br>ਬੁਨਿਆਦ, ਦੋ ਤੌਰ ਤੇ<br>ਦੇ ਇੰਟਰਨੈੱਟ 'ਤੇ ਸੁਪਨੇ?<br>ਉਸ ਨੂੰ ਬਗੈਰ, ਕਿ<br>ਸਾਨੂੰ ਕਮਜ਼ੋਰ! | Punktu,<br>Attēlus un filmas,<br>Cietie diski<br>Un veco diski<br>Rotēt<br>Visos ciematos<br>Pasaule<br>Visās pilsētās<br>Līdz apvārsnim<br>Bicode<br>Jo pamati<br>Sapņu internetā?<br>Bez viņa, būtu<br>Mēs neaizsargāti! |

**Areguá***

An den Straßenecken
wächst sich Grün müde.
Ein Lied dazwischen
und ein freches Lachen,
das nach einem Namen sucht -
in der fremden Heimat.

*die Keramik-Stadt in Paraguay

                                    A les cantonades dels carrers
                                    Per Verda Creix cansat.
                                    Una cançó en el medi
                                    I el riure descarada,
                                    les recerques pel nom -
On the emakhoneni                   Al país estranger.
emigwaqo
ukuze Green Nakakhulu
ukhathele.
Ingoma phakathi
Futhi esho ehleka
naughty,
the for ukusesha igama -
In the kwelinye izwe.

**Villonabend**

Zwanzig Euro
inklusive Austern und Sekt.

Er hatte den Wind zur Wohnung
und den Waldrand als Bett.

Sie werden sich
an seinem Blut betrinken,

stehlen ihm Wolken
und wollen
an seinen Träumen genesen.

Sie plagen Villon
bis es Mitternacht schlägt

und wollten so gerne
der Bruder sein.

Du bist Villon,
sie wollen uns entzwei'n.

Vingt euro
Y compris les huîtres et vin mousseux

Il avait le vent de l'appartement
Et le bord de la forêt comme un lit.

Vous aurez
Ivre de son propre sang,

Lui voler nuages
Et que vous voulez
Pour récupérer ses rêves.

Ils sont en proie à Villon
Jusqu'à minuit sonnera

Et tant voulu
Son frère.

Vous êtes Villon,
Vous voulez nous aliéner

**Ro**

Suchenden Mundes
bettle ich
vor den Blüten
deines Leibes,
weihe mich den Versen,
die aus deiner Seele drängen,
suche deinen Namen überall,
träume deine Farben,
schwarz und stern,
auch die, die dein Land
in seiner Flagge hat.

Seekers munnen
tigging jeg
Før blomstene
Ditt livs
Innvielse meg versene,
Kraften fra din sjel,
Søk etter navnet ditt overalt,
Dreams dine farger,
Svart og stjerne
Selv de ditt land
Har i sitt flagg.

De boca que busco
yo mendigo.
Antes de las flores
de tu cuerpo
Bendición mía los versos,
de tu alma surgen,
buscos tu nombre en todas partes,
Sueños tus colores,
negro y la estrella
también los colores de la bandera
de tu país.

**Esther**

Regen bindet
den Lachmöwenschrei
in die Sätze
unserer Welthaltigkeit.

Ach,
hättest Du die Sprache
des Kuckucks gelernt...

Rigning binst
The Hettumáfur gráta
Í setur
Veraldarhyggjuna okkar.

Ó,
Vilt þú hafa tungumálið
Lært af the Cuckoo ...

Mvua kumfunga
Nyeusi-inaongozwa gulls
kulia
Katika seti
Kuipenda dunia yetu.

Oh,
Je, una lugha
Kujifunza ya cuckoo ...

**In der Soldiner**

So jung war ich nie,
wie anwesend bei meiner Geburt:
mondscheinberstender Tag,
feueroffene Verena,
da du verweigertest
den Besitz
eines ungeprüften Schoßes.

*Straße im Berliner Wedding (Problemschwerpunkt)

**Heilig Abend**

Kathedralen der Winternächte
sammeln Stille unter dem Eis.
Spiegeleis und Tannengrün.

In den Fensterbögen dieser
mondhellen Dezembernächte
werden Weihnachtsträume
geschlagen.

Schnee fällt,
wie tausend Sterne,
mit denen all unsere Ideale fallen,
um im Fluss des Jahres
wieder Träume zu werden.

Catedrais nas noites de inverno
Peto silencio baixo o xeo.
Ovo frito e verde bosque.
Nesta fiestra arcos
Noites de lúar en decembro
Will Soños de Nadal
Batido.
A neve está caendo,
Como mil estrelas,
Con eles, todos os nosos ideais caer,
Ao río do ano
Unha vez máis, a ser soños.

Eglwysi cadeiriol yn y nosweithiau y gaeaf
Casglu tawelwch o dan y rhew.
Ffrio wy a gwyrdd goedwig.
Yn y ffenestr hon bwâu
Nosweithiau o eiriolau'r lleuad ym mis Rhagfyr
A fydd Dreams Nadolig
Curo.
Eira yn gostwng,
Fel mil o sêr,
Gyda nhw ein holl delfrydau yn disgyn,
At yr afon y flwyddyn
Unwaith eto, i fod yn breuddwydion.

**Rossana**

Bevor ich jung war,
hatte ich ein Bett.
Darin wäre ich verrostet,
hätt' nie der Kuckuck
mich geweckt.

Kuckuck, wie alt bin ich?!
Kuckuck!
Wann wird die Liebste kommen,
die rechte?

Antes de que fuera joven,
se tenía una cama,
en eso me habría corrido,
si el cuco nunca tendría
Mi despertador.
¡¿Hay cuco como viejo?!
¡Cuco!
¿Cuando vendrá la preferida?

**Das absolute Du**
Amor fenima intellectuales.
Quer durch Affekt und Vernunft,
hindämmernd zum Vorelysium,
selbst enthauptet
zur sittlichen Wiedergeburt,
determiniert im Indeterminismus.

Utopisches Symbol,
Marathon der Einsilbigkeit,
am Spieß gebackener Titan:
Amor femina intellectualis.

Amor femina intellectualis
Transversus
Per affectum rationemque
Labescens
Ante campum Elysii,
Ipse decollatus
Ad renascentiam moralem
Determinatus
In indeterminatione.

Signum Utopiae,
Cursus taciturnitatis,
Titan
Hasta coctus:
Amor femina intellectualis.

Et absoluta est.
Amor femina intellectuales -
Per motus, et rationis,
Hindämmernd ad Vorelysium,
et decollavit
Enim morali regeneratione,
Determinism in indeterminism.

Utopian symbolum,
Marathon taciturnitatis,
Conspuere coxit Titanium:
Olim femina intellectualis.

А ти апсолутно.
Амор фемина интеллецтуалес -
Преко емоција и разума
Хиндаммернд на Ворелисиум,
чак и обезглављена
За моралног препорода,
Детерминизам у индетерминизма.

Утопијски симбол,
Маратон уздржаност,
Сплит печену Титаниум:
Амор Фемина интеллецтуалис.

**Antje**

An den Scheiben
malte sie
den Mond nach.

Das Fenster
reichte nicht aus.

Sie malte
im Wohnzimmer weiter
und im Schlafzimmer nebenan.

Am anderen Morgen
war der Mond verschwunden.

Sur les disques
Malte ils
La lune après.

la fenêtre
ne suffit pas.

Elle peint
Dans le salon à côté
Et dans la chambre voisine.

Le lendemain matin
La lune a disparu

Rembulan sawise.

jendhela
ora cukup.

dheweke dicet
Ing ruang tamu sabanjuré
Lan ing kamar turu
sabanjuré lawang.

Ing morning sabanjuré
Ana rembulan ilang.

I runga i nga kōpae
unuhia ana e ia
Te marama i muri.

te matapihi
e kore e nui.

ka pania e ia
I roto i te piha ora i muri
Na i roto i te whare moenga
tatau i muri.

Te ata i muri mai
Ko ngaro te marama.

**Hildchen**

Bin
in's Schilf gerudert,
um Verse zu machen
von dir.

Bin eingeschlafen,
weil ich müde war,
nach der Nacht
mit Dir.

Hildchen

Emi
Rowed ninu awon koriko
si idotin pelu
lati odo re
mo ti sun
nitori pe mo ti re we si,
Lehin a le
pelu re

U. Wae boo dae na d line 4 r
4 make Verses b4 u sef. Den
later u fill 4 sleep, bcoz
u so tired, after wea u
don spend d night wit
u. sef.

**Postbotengruß**

Bäckerwarme Brötchen.
Du atmest Schienenstränge
vor dem Gebet.
Und hüllst um ihn
den gottumwobenen ersten Gang.

Und hörest wundersam
vom Dienstagmorgen
seiner Knabenzeit.
Und schleichst auf leisen Pfaden
dich in seine Erde.

Und er erkennt
auf deinen Lippen sich,
liebend hingesprochen.

Lämpimän leivän leipuri.
Hengität raiteen
Ennen rukousta.
Ja hüllst hänelle
Kaunis ensimmäisellä vaihteella.
Ja kuulet ihmeellisen
Alkaen Tiistaiaamuna
Poikavuosinaan.
Ja hiippailla hiljainen polkuja
You. Hänen maa
Ja hän tunnustaa
Huulet,
Rakastava lausutaan.

**Monik**

Zu den Lichtungen
drängt der Wind
den Schilfgrasgeruch
unseres Sommers.
Verwebt,
unwiederholbar
gewonnene Zeit,
mit Harz
und Pilzen
und Licht.
Wenn ich
Jung bin,
kehre ich
Zurück,
und werde bleiben,
bis mich
im hohen Alter
das Zeitliche
segnet.

Il Glades
Iħeġġeġ lill-riħ
Il-riħa ħaxix qasab
Sajf tagħna.
Minsuġa,
Unrepeatable
Hin rebaħ
B'raża
U Faqqiegħ
U dawl.
Jekk I
Jung am
Hairpin I
Back
U ser jibqgħu,
Sa lili
Fix-xjuħija
Il temporali
Bless.

**Marc Hunek in Stuttgart**

Eingebacken
in Sprache
benenne ich dich,
denn vom Lied her
könntest du sein.

In meinem Text
bist du die Stelle
an der ein Ritus verlangt,
lautlos zu beten.

In den windigen Windungen
des Tages,
zwischen Bestand und Parole,
verliere ich dich,

weil du aufhörst
neu zu sein
und bald
Vergessen bist.

zapečený
v Peči
pojmenuji tebe
protože v písni
bys to mohl být ty

v mém textu
jsi to místo
kde rituál vyžaduje
se tiše modlit

ve věčných závitech
dne
mezi jistotou a heslem
tě ztrácím

protože jsi přestal
být novým
a nejsi
zapomenutý

Nandu'a tañuka
Ñe'e
che rohenoi
Pe y py purahei.
Ikatú.

Pe che ñe'eme
¿Mde ha'e pe kora
Oiva Kiritime ha
oñemboevo
Pe yvytú ohereva
Pe ara pe
umi ñe'e guau ha säss jei
Che oheja upeve pyahu javeicha

**An Anke J. W.**

Ich bitte dich immer noch,
verstecke dich nicht so sehr,
wenn dir die Sonne durchs Blut rinnt,
wenn sich
in deinem herzblauen Lachen
die Vögel ausruhen.
Verstecke dich nicht
wie die anderen
hinter Gläsern voll Tee
mit dem Mund voll Schweigen.
Nichts als helle Luft
ist über dir
und ich, der sanft
dein Lächeln
streift.

Je te demande encore;
Cachettes toi non tellement,
Si le soleil te coule par le sang,
Si
Dans ton rire bleu comme le coeur
Les oiseaux se reposent.
Cachettes toi non
Comme les autres
Derrière des verres pleinement le thé
De la bouche pleinement le silence.
Rien comme le clair air
Est sur toi
Et je, doucement
Ton sourire
Frôle

**Einer Professorin**

Jetzt,
da ihm ein Gesicht
aus dem Hörsaal
schöner erscheint
und wertvoller
als dein Wagen,
lass' ihn gehen,
nicht aufhörend
an Wunder
Zu glauben.

**Zum Frauentag**

Wenn
ich dich küsse,
ziehst Du mich aus.
Du denkst immer
an alles.

### К Международному женскому дню

Я целую тебя,
ты меня раздеваешь.
Ты мысли мои читаешь
и знаешь уже обо всем всем.

Fun Ojo awon obirin

Nigbati
Mo fi enu ko o
Se o nfa mi kuro
O nigba gbogbo ro
Si ohun gbogbo

**Da Du ihm**
dein Wort gabst,
hilft kein Gerede.
Eine neue Stimme
gibt es nicht.
Jedenfalls nicht wortlos.

Так як вы яго
Вашы словы даў,
Не казаць.
Новы голас
Хіба гэта не.
Па крайняй меры,
не сказаўшы ні слова.

Tā kā jūs viņam
Jūsu vārdi deva,
Nerunā.
Jauna balss
Vai nav tā.
Vismaz ne bez vārda.

მას შემდეგ, რაც თქვენ
მას
შენი სიტყვა მისცა,
არ გაიგო.
ახალი ხმა
არ არის ეს.
მაინც არ სიტყვის
გარეშე.

Kadangi jūs jam
Jūsų žodžiai davė,
Nekalba.
Naują balso
Argi tai ne.
Bent jau ne be
žodžio.

**Ostern**
mit Hasen und bunt
und Träumen
von grüner Wiese.
Festgerinsel
in Ocker und Blau
erinnern Lust
auf an den kleinen Garten.
Ein Ostergerinsel -
zugleich
ein im Wiesengrün
annonciertes Stundenzimmer.

Великден
С зайчета и колоритен
И мечтите
От зелена поляна.
Трудният начин
В охра и синьо
Спомняйки си за добро
настроение
В малката градина.
Трудният начин -
В същото време
An в зелена поляна
Annonciertes часов рум.

Wielkanoc
Z króliczkami i kolorowe
I marzenia
Z zielonej łące.
Ciężka droga
W kolorze ochry i błękitu
Pamiętając o dobry nastrój
w ogródku.
Trudna droga -
Naraz
W łąki zielone
Annonciertes pokój godzin.

**Suomi**

Irgendwo schwimmen Inseln
zu der Sonne im Abendnest.
Dein Lachen ist ein leichtes Atmen,
das Schweigen leicht ertragen lässt.
Wenn wir groß sind,
werden wir ein Fluss,
und umströmen
unendlich zärtlich
die Inseln im Abendnest.

Jossain kelluvat saaret
Auringon illalla pesä.
Sinun nauru on tasainen
hengitys,
Voi helposti kestämään
hiljaisuus.
Jos olemme suuria,
Olemmeko joki,
Ja sitten virtaamaan
Äärettömän hellä
Saaret illalla pesä.

Tilbake der svømme Islands
Til solen om kvelden reir.
Din latter er en jevn pust,
Kan lett tåle stillheten.
Hvis vi er store,
Er vi en elv,
Og deretter flyte rundt
Trinnløs anbud
Øyene i kveld reir.

**Merkzettel C. M.**

Und gehend:
„… na denn",
wie Morgen
und Abend
auseinander.

Noch heckt
dein Neuwert
Lust
in meine Ecken.

Ich nehme
sie mir
als
Fallschirm.

Og fara:
"... Jæja, þá,"
Eins morgun
Og kvöld.
Sundur.

Enn concocts
Nýtt gildi þitt
Anægja
Í hornum mínum.

Ég geri ráð fyrir
Me
Sem
Fallhlíf.

**Vögelwelt**

Zwischen Kitschmöbeln
Helena im Schafspelz
und ich, ein blinder
schreiender Fuchs,
bereit,
zu zerfetzen, die,
die immer mir
passiert.

పక్షుల ప్రపంచం
పర్నిచర్ మధ్య ఇష్టం లేదు:
కప్పుకున్న హెలెనా
నేను, ఒక అంధ
ఇంటు క్రయింగ్,
రెడీ
గుడ్డ ముక్క,
ఎవరికీ నాకు
తెలుగుంది.

Mundo de pajaro
Entre muebles de cursilería
Helena en la piel de oveja
Y yo, un ciego.
Zorro se manifestó,
Preparado,
Desgarrar,
Que a mí siempre me
pasa.

**Marcels Versprechen**

Niemanden
gönne ich
dein Wort.
Nicht den Vorzeichen,
nicht den Artikeln,
die maskiert
ihre Nächte
nummerieren.
Niemanden gönne ich
dein Gesicht,
nicht Verben,
nicht Attributen
hinter Paravents.
Niemanden gönne ich
dein Wort,
nur Satzgefügen,
die sich genug
gestritten haben.

**Meine Moskau-Etüde**

Romm* schmunzelt
und nickt.

Die anderen
Nicken und schmunzeln.

Wäre mein Platz leer,
spielte ein Anderer Etüden.

Ich wäre, wie in der Metro,
nur Fahrgast.

Ein entscheidender
Unterschied.

\* bedeutender Filmregisseur und Professor am WGIG

| Моя Москва Этюд | Il mio Mosca Etude |
|---|---|
| Ромм улыбки<br>И кивает. | Sorrisi Romm<br>E annuisce. |
| Другиеругой<br>Нод и улыбка. | l'altra<br>Nod e sorriso. |
| Если бы мое место пустым,<br>Играл и в других исследованиях. | Aveva il mio posto vuoto,<br>svolto un altri studi. |
| Я бы, как в метро,<br>Только пассажира. | Vorrei essere come in metropolitana,<br>Unico passeggero. |
| Решающим<br>Разница. | Un cruciale<br>Differenza. |

**Sehnsucht nach Finnland**

Heimlich auf den Lichtungen der Wälder
leben meine Sünden.

Gemalt die Frau und nackt
wie ein Kinderpopo.

Danach werden wir Brot verkrümeln
in deinem Holzhaus, in Deinem Bett.

Dort lebt unsere Sünde weiter.
Für einen Winter?

Wäre Liebe kein so geschundenes Wort
und der Tod die Befreiung…

Im Morgengrauen steigen zwei Seelen
gen den Himmel.

Die eine heißt Lieben,
die andere Leben.

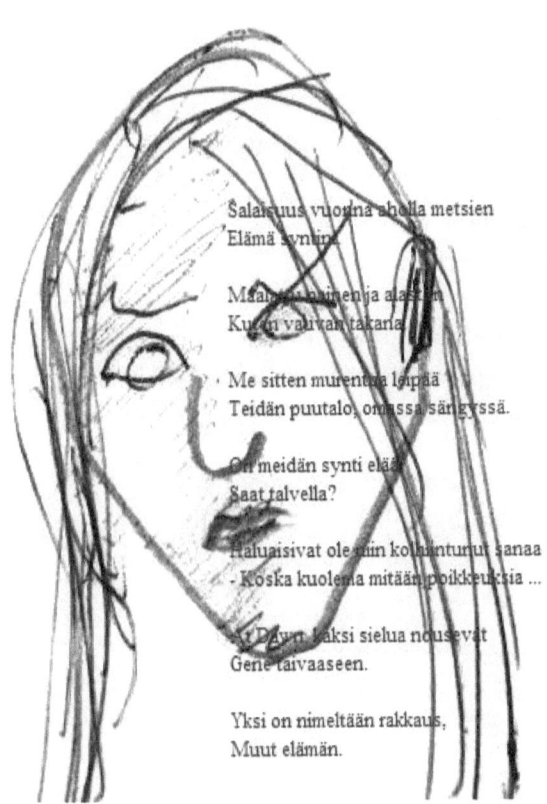

Salaisuus vuonna aholla metsien
Elämä syntiin.

Maalainen nainen ja alaston
Kuvan vaivan takana.

Me sitten murennan leipää
Teidän puutalo, omassa sängyssä.

On meidän synti elää
Saat talvella?

Haluaisivat ole niin kolhiintunut sanaa
- Koska kuolema mitään poikkeuksia ...

At Dawn kaksi sielua nousevat
Gene taivaaseen.

Yksi on nimeltään rakkaus,
Muut elämän.

**Sehnsucht**
aus Kampfer und Thymian
nach Ännchen von Tarau
und dem Verlangen
nach Ferne...
Höre den Klang
der Rathausglocken
auf Kupferspitzen
und Goldgestirn.
Sehnsucht nach dort,
wo das Herz eine Heimat hat,
wo die Scholle noch brach liegt
und kein Telefon uns betrügt.

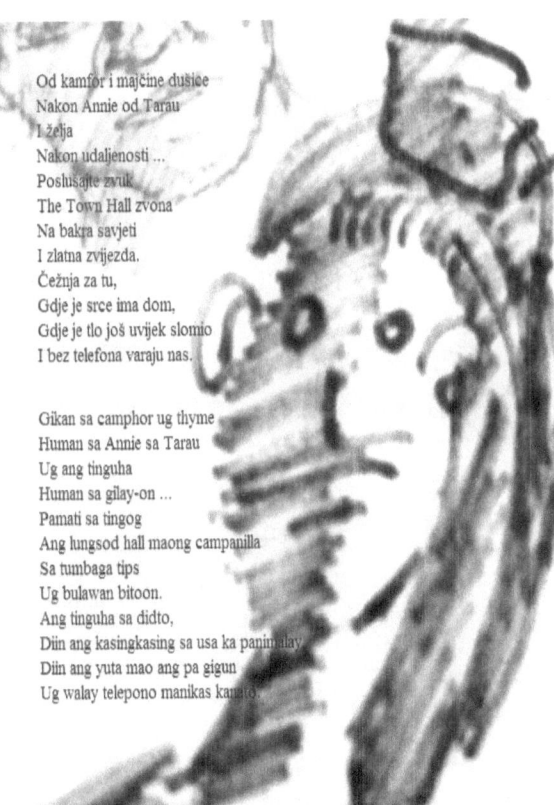

Od kamfor i majčine dušice
Nakon Annie od Tarau
I želja
Nakon udaljenosti ...
Poslušajte zvuk
The Town Hall zvona
Na bakra savjeti
I zlatna zvijezda.
Čežnja za tu,
Gdje je srce ima dom,
Gdje je tlo još uvijek slomio
I bez telefona varaju nas.

Gikan sa camphor ug thyme
Human sa Annie sa Tarau
Ug ang tinguha
Human sa gilay-on ...
Pamati sa tingog
Ang lungsod hall maong campanilla
Sa tumbaga tips
Ug bulawan bitoon.
Ang tinguha sa didto,
Diin ang kasingkasing sa usa ka panimalay
Diin ang yuta mao ang pa gigun
Ug walay telepono manikas kanato.

**Verloren**

Du bist meine Liebe
auf den letzten Blick.

Für dich hole ich
Zeit aus Bäumen,
die stehen auf Pastell.

Dir wag ich ein Lächeln,
das wirft Schatten voraus.
Deinen, nachgezeichnet,
bleibt im Leben als Lüge.

    **Pierdut**

    Tu esti dragostea mea
    Pana la ultima suflare.

    Pentru tine imi voi lua timp
    Din anii copacilor
    Zugraviti in pastel.

    Indraznesc sa zambesc
    La un nou inceput
    Desi umbre se ridica
    Intre noi.

    Caci viata mea
    Minciuna va fi.

Tu esti dragostea mea
Pe ultima vedere.

Pentru tine voi primi
Timp de copaci,
Standul de la pastel.

Pentru a te-am agita un zâmbet,
Cele aruncă umbre.
Dumneavoastră care a trasat?
Eu trăiesc prin această minciună.

Դու իմ սեր
Վերջին տեսանկյունից.

Քեզ համար եմ ստանում
Ժամանակը ծառերի,
Բեմի վրա Ֆլյումատերիեր.

Զեզ եմ կատակասեր մի ժխտ,
The casts ստվերից.
Զեր որը նկատելի.
Ես ապրում եմ այս սուտ.

**Auf dem Wannsee**

Zum Lümmel Luv
noch Fenster sagen.
Auch zur Stundenheiligkeit.
Den Lümmel Lee
nach Fenstern Fragen,
wenn es regnet
und der Tag nicht schweigt.
Erinnernd dich,
hör ich dich sagen
weiter nichts,
Nur: schweig!

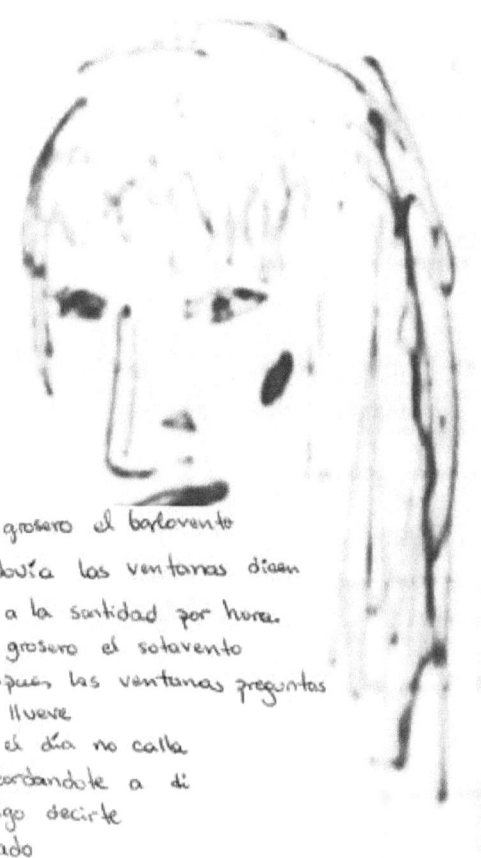

Al grosero el barlovento
todavía las ventanas dicen
Y a la santidad por hora.
El grosero el sotavento
Después las ventanas preguntas
Si llueve
Y el día no calla
Recordándote a ti
Oigo decirte
Nada

**Dem Mädchen aus Hessen**

Als du fort warst, endlich,
und der Friede kam,
wie ein Schatten ohne Licht,
hatte ich vergessen,
dass es Liebe gibt,
auch ohne dich.

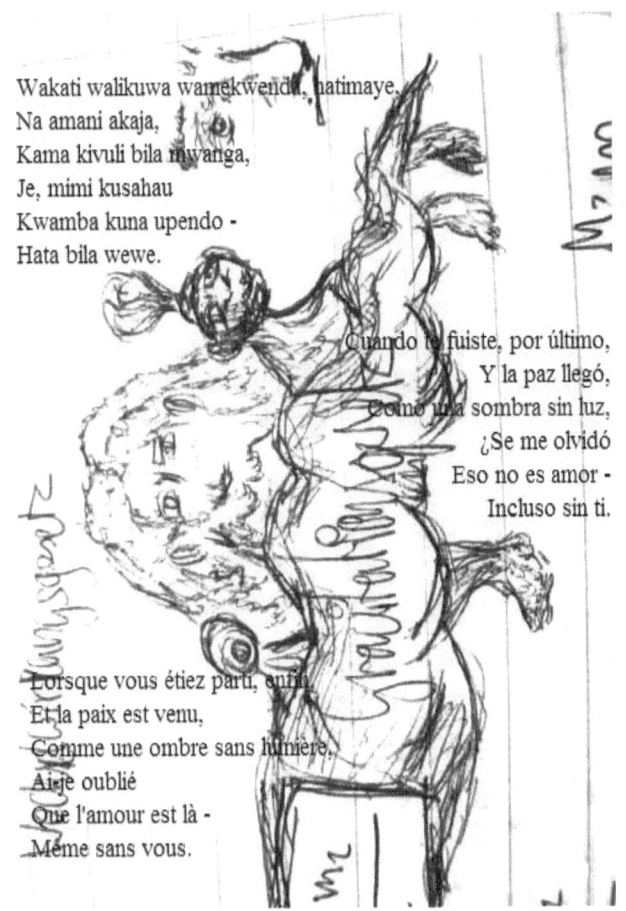

Wakati walikuwa wamekwenda, hatimaye,
Na amani akaja,
Kama kivuli bila mwanga,
Je, mimi kusahau
Kwamba kuna upendo -
Hata bila wewe.

                      Cuando te fuiste, por último,
                                  Y la paz llegó,
                         Como una sombra sin luz,
                                ¿Se me olvidó
                              Eso no es amor -
                                  Incluso sin ti.

Lorsque vous étiez parti, enfin,
Et la paix est venu,
Comme une ombre sans lumière,
Ai-je oublié
Que l'amour est là -
Même sans vous.

**Einen Kuss sehe ich.**
An das Auge der Erde geschmiegt.
deine offene Bluse.
Ein Monument in Theben
das längst im Bett
eines Anderen verwehst.

Deinen Kuss sehe ich
und knie nieder,
ihm meine Seele zu öffnen.

Mwen wè yon bra yo.
Sou je ki sou latè.
Ou louvri kòsay
Yon moniman Thebes
Lontan nan kabann lan
Yon lòt verwehst.
Mwen wè bo ou
Ak mete ajenou.,
pou louvri kè m' pou l.

Nestled against the eye of the earth.
Your open blouse
A monument in Theben
Stretches in bed the
An others blows away.

I see your kiss
And kneel down,
Opening him my soul.

**Sie liebt mich.**
Sie liebt mich nicht.

Wenn ich komme,
verunglückt nach den Festen,
werde ich klopfen,
dass ihr Zeit bleibt,
die Bilder
ihrer unsterblichen Nächte
zu ordnen.

Ich werde kommen
und klopfen,
um ihr zu sagen,
ich liebe dich
ich liebe dich nicht.

Doch schütze mich
vor den Reihenfolgen,
denn meine zweite Lüge
war die erste.

그녀는 나를 사랑합니다
그녀는 나를 안 사랑.
내가 올 때
축제 후 자동차 흔들에서
내가 노크 한다.
그녀
어머지
불멸의 밤
정렬 합니다.
나 둘 것 이다.
그리고 옙,
당신에게
그것은 우리의 끝 시작
때문에 vertagst 데이다.
에 보지 않았다
전에 주문.
당신의 두 번째 거짓말 때문에
그것은 처음 이다.

She loves me
She doesn't love me.

If I come
do wrong after the feasts
I will knock
that her have time left
the pictures
our immortal nights
organizing.

I become come
And knocking
say to you around
our end starts this
you adjourn discord there.

And look after me
Before the orders
your second lie because
the first was.

**Verwirklicht**
gehst du mit den Festen,
wenn sich am Himmel Atlantis
die Boote ausruhen.

Nennst mich
unverbindliches Jahr,
kommunikativ;
Bienenrauch
und tausendschwärmiger Hering.

Verwirklicht gehst du nach den Festen.
           Doch frag nicht so viel,
wenn du wiederkommst...

Made come true

You go with the feasts
himself if at the sky Atlantis
the boats have.

Mention me
Non-committal year
communicative;
Bee smoke
And thousand svarming herring.

Made come true you go after the feasts.
And don't ask so many
if you come back.

**Susanna**

Zwei Lachen
ist sie mir noch schuldig,
die blinde Seele,
die sich in ihrer Konvention
so sicher fühlt.

Wie ein Wohnungssuchender
protegiert sie schwärmerisch
 Backfische und ist doch nur
des eigenen Werkes
fernes Land.

Und fühlt sich
wie das öffentliche Gewissen:
Suomi - die Tradition.

Weisheit als Einfalt?
Lieben statt lassen?

Und nichts ist banal!

Dva osmjeha su mi jos kriva
Slijepa dusa
Se u svom ugovoru
Sigurnom osjeca.
Kao neko tko trazi stan
I štiti je jatima riba
I to je ipak jos jedan posao
Na zemlji
I osjeca se kao javna svijest
Suomi-tradicija
Mudrost i jednostavnost?
Voljeti i ostaviti
I nista nije jednostavno

Trebala bi dva osmjeha za mene
Ona nije nista zapamtila,
Necete to uciniti
Ako se poziv ne svidja
Kao trazili bi jedan stan
A nema prijatelja.
Take prica
Ostani kod svoje crkve
Dobar vjernik
Osjecaj se
Gore siguran
Rekao je jedan svecenik
Bez srca ali dobar vjernik

Two laughs
Is she still guilty of me,
The blind soul,
The
So sure feels.
Like a apartment seeker
She protégates rave baking
itself
And yet is only
Your own work
Distant land.
And feels
Like the public conscience:
Suomi-the tradition.
Wisdom and Diversity?
Love and leave?
And nothing is mundane!

**Schatten**

Nimm meinen Schatten.
Ohne dich
weiß er nichts
mit sich anzufangen.

Klopfe ihn ab
nach nicht verschüttetem Sehnen.

Als Ärmster ist er der Treueste,
vielfach gewendet immer noch haltbar.

Nimm meinen Schatten,
oder lauf' über ihn hinweg!

Gba oyiji mi,
 laisi e
Eun ko mo ohunkohun
lati bere pelu.

Ko lu re
Lehin ti ko da si le gun
bi taraka o je olooto julo,
nigea gbogbo no ni tan-si tan
ti o ti .....

Gba ojiji mi,
tabi si se awon lu ri re!

*[illegible handwritten stanza]*

Возьми мою тень с собою,
без тебя ему смысла нет.
Безупречна моя душевная образи
с твоею душою.
Союз верные самые верные,
многосторонние оказались.
Возьми мою тень особою,
без тебя оно пропало.

**Nach dem kleinen Muck**

Rund- und Spitzbögen
zu suchen bei Dir,
besichtigt um die Mittagszeit.
Unter der Sonne
schwärmt Suomi von der Mittsommernacht.
In dir ist keine Scham
und kein Irrtum.
Dein Lachen ist
ein leichtes Atmen
das Wünsche gefangen hält.
Bist zartes Blau
in den Freuden später Jungen.
Ich bewohne schlafend
dich in dieser einen Pause.
Suchend nach
Renaissance und Rokoko
in der Villa zwischen
den Kiefern
um die Mittagszeit
in Babelsberg.

Round and pointed arches
Look with you.
Inspect by the lunch-time.
Under the sun
Suomi lies in the midnight-summer.
No shame is in you
And no mistake.
Your laughter is
A slight breathing
The wishes holds.
Is soft blue
In the joys of late boys.
I live in asleep
you in north.
Renaissance and Rococo?
Are between pines
met by the lunch-time.

Gōlākāra ēbaṁ saru khilāna
āpanāra sāthē ca oẏāra.
Madhyāhnabhojera prāẏa dēkhā.
Naṭa
phiniśa karkaṭakrānti rātē haẏa.
Tōmākē tāra kōna lajjā nē'i
ēbaṁ kōna bhula.
Āpanāra hāsi
ēkaṭi masr̥ṇa śbāsa
imprisons kāmanā.
Upādēẏa nīla
ānanda parabartī chēlē.
Āmi ghumiẏē adhiṣṭhāna
uttara mata.
Rēnēsāṁ ēbaṁ rōkōkō
pā'ina madhẏe haẏa

**Jakob**

Unter ihm
laufen die Straßen
gegen das Ende der Welt.
Aus Vitrinen blitzt die Autonacht.
Alles zieht an ihm vorbei,
Doch er bewegt sich mit,
und hat dich nicht verschlafen?

Under him
Running the streets
Towards the end of the world.
From showcases flashes the car
overnight.
Everything moves past him,
But he moves along, at

And did not oversleep you?

**Silke**

Nach Träumen
in denen nichts geschah

frieren wir uns weiter
Auseinander.

Bescheidener soll ich werden,
doch nichts geht über dich?

Wir stellen unsere Uhren
auf Zufall
und treffen uns
Vor der kunstdurchseuchten Leinwand,
als hätten wir nie darunter gelegen.

After dreaming
The nothing happened into
We are further cold for us
From each other.

I shall more modestly become.
But nothing goes over you.

We set our watches
On chance
And meeting us
In front of the art infected canvas
had as never lain under this we.

**Lass mir**
den Schnee auf den Bäumen,
solange du meine Tage bewohnst.
Ich hab'
uns geträumt
in dieser Nacht.
Und hab' geträumt,
du seiest zu früh gegangen.

Nimm den Schnee ernster.
Er verdeckt die Rudimente
deines Ichs.

Lass mir den Schnee auf den Bäumen
solange du meine Festung bist
und die Neugier
auf längst bekannte Vorgänge.

Versprich mir,
dass Du mich
bis zum letzten Augenblick
belügst

Deixa'm
La neu als arbres,
Mentre visqueu els meus dies.
Jo tinc
Somniem
Aquesta nit.
I vaig somiar
Vas anar massa d'hora.

Preneu la neu més seriosament
Oculta els rudiments
Del teu ego.

Deixeu-me tenir la neu als arbres
Sempre que sigui la meva fortalesa
I la curiositat
Sobre llargs processos coneguts.

Prometeu-me,
Que tu jo
Fins a l'últim moment
mentir

Let me

The snow on the trees,

As long as you inhabit my days.

I dreamed We

That night.

And dreamed,

You've gone too soon.

Take the snow more seriously.

He covers up the rudiments

Your self.

Leave me the snow on the trees

As long as you are my fortress

And curiosity

On long-known events.

Sjustice Me, That You Me

Until the last moment

Exbeetment

**Nachricht von Feliz (Riad-Großblatt)**

Heute war ich dir so nah
und wollte zu dir kommen.
Plötzlich war ein Anderer da,
Hat mich in seine Arme genommen.

Lag so warm an meiner Brust
und ich habe viel zu lange,
seinen Mund auf meinen Augen gewusst.

Der (Bei-) Schlaf, er war der Übeltäter,
raunte in mein Ohr:
Geh später, später…

পিতা কন্যা এড়াতে কিভাবে
আজ আমি আপনাকে তাই বন্ধ দিল
আপনি আসতে চেয়েছিলেন,
হঠাৎ এক অন্য ছিল,
তার অন্ত্র মধ্যে আমাকে গ্রহণ করেছে.
আমার বুকের উপর এত গরম ধীরে ধীরে
চলা
এবং আমি অনেক কিছু অত্যন্ত দীর্ঘ ছিল,
তার মুখ আমার চোখ পরিচিত,
ঘুমোবার, তিনি অপরাধী ছিল.
আমার কানের মধ্যে ধীরে ধীরে বনন,
পরে, পরে যান ...

كنت اليوم قريبة جدا لك
وأراد أن آتي إليكم.
فجأة كان هناك أحد آخر،
وقد اتخذت لي في ذراعيه
يتخلف حتى الحارة على صدري
وكان لي وقت طويل جدا،
فمه المعروف أن عيني
النوم، وقال انه كان الحكي.
همست في أذني:
انتقل في وقت لاحق، في وقت لاحق ...

Bagaimana menghindari untuk anak perempuan ayah
Hari ini saya begitu dekat dengan Anda
Ingin datang kepada Anda.
Tiba-tiba orang lain ada di sana,
Telah membawaku ke dalam pelukannya.
Lag begitu hangat di dadaku
Dan aku punya terlalu lama,
Mulutnya diketahui mataku.
Tidur, ia adalah pelakunya.
kata lembut di telingaku:
 Pergi nanti, kemudian ...

**Lust zu sterben**

Frohen Mutes auf den Weg gemacht.
Ach, wie lange ist das her?
Ohne Lust die letzte Nacht,
ohne Ziel der letzte Gang.
Wunderbar der Tag noch lacht,
so macht Abschied niemand bang.

De ánimo contento en camino me
he puesto.
¿Esto es aquí ¡Ah! cuánto tiempo?
Sin ganas la última noche,
sin meta la última marcha.
Maravillosamente el día
todavía ríe

**Dort hinterm Wald**
kommt der Horizont,
gleich dahinter das Meer
und hinter dem Meer du,
weit geöffnet die Arme,
die Knie', der Schoß.

Ich armer Tor,
Was mach ich bloß?
Deine Sprache war ein Lied,
Ein Wiegenlied zur Nacht.
Dein Land ist das,
das mir das Herze weiter macht.

Und frag das Schicksal,
frag den Gott,
Warum ich nie
daheim gefunden
so offenen die Arme,
so weit die Kie und feucht den Schoß…

Hinter dem Wald
ruht der Horizont.
Dahinter das Meer,
dann du
und davor ich…
(Du liebst mich nicht mehr.
Ich lieb dich noch sehr.)

Tie malantaŭ la arbaro
Se la horizonto,
Tuj preter la maro
Kaj malantaŭ la maro vi.
Malfermitaj brakoj,
La genuo 'rondiro.

Mi 'malriĉa malsaĝulo,
Kiun mi ĉiuokaze?
Elektu vian lingvon estis kanto,
A lulkanton nokto
Via lando estas la
Kiu faras mian koron sur.

Kaj demandi la sorton
Petu Dion,
Kial mi neniam
Daheim trovita
Tiel malfermitaj brakoj,
ĝis nun la Kie kaj malseka lia rondiro

Malantaŭ la arbaro
Cetera horizonto
Malantaŭ la maro
tiam vi
(Vi ne amas min.)
Kaj antaŭ ol mi ...
(Mi amas vin tre.)

**Löbau und sein verlorener Sommer**

In welchem Wind gingst du verloren,
Sommer, alter Meister du...

In den Sprachen leerer Straßen?
In der Enge dieser Welt?

Ein Licht im Stelldichein der Winde?
Das sich neu als Wunderland entzünde?

Die Pflüger, die du einst getroffen
haben in den Frühlingsstürmen sich besoffen.

Windgezerrt die nackten Bäume,
die die Sonnensehnsucht längst verdarb.

In den winterkahlen Ästen
hing dein welkes Blatt,

das zwar die Stürme aber nicht die Fröste
überdauert hat.

Nie dein Mund so bitter lachte,
als der Freund dir Blumen brachte.

Als Dank dem Lehrer -
einem Freund von dem Verehrer.

Auch ein Blinder steht dabei,
sucht den Sommer der der Seine sei...

\*M. R. Sommer, Dichter aus Löbau

Anong hangin ba kayo makakaha ng nawala sa,
Tag-init, humang master mo...
Sa mga wika ng mga walang laman na kalsada?
Sa kakitiran ng mundong ito?
Isang liwanag sa pitch ng ang hangin?
Na kung saan ay reigniting bilang lugar ng kamanghaan?
Ang plovers na nakilala mo minsan
Mayroon nang isinara sa mga unos ng tagsibol.
Hangin-braso sa hubad na puno,
Nasasabik na mula noong kumaskas ang pananabik ng araw
Ang mga sanga ng taglamig-pricable
nakapako ang iyong withering na dahon
Ito ay totoo sa bagyo ngunit hindi sa taglamig
Ay nagtiis.
Hindi mainam, kaya nagtayayuan iyong bibib
Ang kaibigan ay naghatid sa iyo ng bulaklak.
Salamat sa mga guro-
Isang kaibigan ang suitor.
Mayroong din isang bulag na lalaki na nakatayo sa tabi
Naghahanap para sa tag-init ng Seine ay...

**Festivalbeschwerde**
(Pfingsttreffen Frakfurt /O 1977)

In Frankfurt an der Oder sein,
das heisst so gut wie nie allein.
Wenn ich komme, bist du da –
doch die ganze Freundesschar
die will dabei in Frankfurt sein.

Wiesen am Fluss
sind Treffpunkt für zwei
Freunde wie du und ich,
doch alle sind dabei.
In Frankfurt an der Oder sein,
Das heißt so gut wie nie allein…

We Frankfurcie nad Odra
nigdy nie jestesmy sami.
Gdy przybywam, jestes -
ale tez caly tlum przyjaciol
który chce byc z nami.

Zielence nad rzeka
sa miejsce spotkan dla dwojga
jak ty i ja -
niestety wszyscy sa przy nas.
We Frankfurcie nad Odra
nigdy nie jestesmy sami.

Festiwal Board
(Frakfurt / O 1977)

Będąc we Frankfurcie nad Odrą
To jest prawie nigdy sama.
Kiedy idę, tam jesteś -
Ale cały tłum przyjaciół
Rzecz być z nami we Frankfurcie.

Łąki nad rzeką
Są miejscem spotkań dla dwojga
Znajomi jak ty i ja -
Ale wszyscy.
Będąc we Frankfurcie nad Odrą
To prawie nigdy nie jest sam ...

**Für Günter Drescher**

War die Erde so krumig
wie dein Alltag so hart,
In der Kastaven* dein Leben
machte dich stark.

Später war kein Tag mehr so blumig
mit Frohsinn gepaart.
Zerrieben dein Leben,
von Hoffnung genarrt.

Regen weichte den rissigen Boden.
Er ging auch mir unter die Haut.
Kein Land mehr, die Helden zu loben,
kein Staat hier, der mich erbaut.

*Ortsteil von Lychen
(auch als Saint-Tropez von Lychen bekannt)

Вспоминая Г. Д.
Была земля так krumig
Как ваша жизнь так сильно
В Kastaven вы выросли вашу жизнь
Возможно, вы имели слабое и
сделали вас сильными.
Позже ни один день не был
настолько витиевато
Соединенный с радушием.
Тертый ваша жизнь,
обмануть надежды.
Дождь намочил треснувшие почву.
Кроме того, он пошел под моей
кожей.
Нет больше земли, не любят
хвалить героев
ни одно государство здесь, тем
больше не назидаются меня.

**Tagebuch des IM\* K. J. Hasard:**

Rechtlos
die Gedemütigten.
Von Dornen
zersochen die Brust.
Dein Eifer
zerrissen am kantigen Steinw
wie die Hornhaut der Füße.

Nicht reich gesegnet
die Ernte
der Rechtlosen jetzt.
Der regsamen Hand entzieht,
was den Nachbarn bewegt:
den reichen Staub,
den schweren Schlaf
und leichtgläubig
Den ewigen Hass.

\*IM = verdeckter Ermittler des MfS

In the diary of IM K. J. Hasard:
without rights
The humiliated.
Of thorns
Zersochen chest.
Your zeal
Tear the edged stone.
As feet also.

Not blessed rich
The harvest
The disenfranchised now.
The regsamen hand withdraws,
What the neighbors moved:
The rich dust,
The heavy sleep
And gullible
The eternal hatred.

**VW**

Sie war der Schmutz aus Hessen
Und ist nunmehr gegessen.
Es blutet ihr das Herz.
Nur Katzen lecken ihre Wunden,
wie sie die leckt an den Hunden.
Sie roch so schlecht
als sie noch bei mir lag.
Jetzt schaue ich nach vorn
mit und ohne Zorn,
denn sie war nur der Schmutz aus Hessen
und ist schon bald vergessen.

Waxay ahayd uus ka Hesse
Oo hadda cunay.
Waxaa qalbigeeda qubaa.
Oo bisadaha leefleefi nabrahoodana,
Sida ay faraha badanu waxa on eeyaha.
Waxay urin si xun
Markii ay weli ila jiray.
Hadda waxaan sugayaa
Iyada oo aan cadho,
Waayo, waxaa jiray oo kaliya uus ka Hesse
Oo waxaa dheer illoobay.

**Fast schon achtzig**

Sie lutscht an ihm
wild hin und her,
doch er, er will nicht mehr
und legt sich quer.

Die Wiesen waren grün
vom Sommergras. Der Hinter auch,
das war noch was.
Aus Liebe war die Lust
und niemand hat vom Schmuddelkram
das Geringste nur gewusst.

Sie liebt ihn sehr,
doch er, er will mehr.
Was in der Jugend ach so rar,
ist mit fast achtzig Jahr
niemals mehr so wunderbar.

Sittēra bōla...
Tēṇī'ē tēnē sucks
anē pāchaḷa āgaḷa vā'ilda,
parantu tēmaṇē tē na māṅgatā nathī
anē trānsu suyōjita karē chē.
Ghāsaṇā līlā hatā
samara ghāsa. Tē paṇa chē
tē karhīka bījurh hatī.
Prēma bahāra, icchā hatī
anē Dhūḷa
 taraphathī kō'i
ōchā mātra ōḷakhāya chē.
Tēṇī'ē tēnē khūba prēma,
parantu tēṇē vadhu māṅgē chē.
Yuvānīmāṁ śurh ōha tēthī bhāgyē ja,
tō, sittēra varṣa pachī
pahēlēthī ja lāmbā lāmbā samaya sudhī adbhuta.

Lebih daripada tujuh puluh...
Anda menghisap di dalamnya
Azimat dan ke belakang.
Melainkan dia, dia akan tidak lagi
Dan menyelesaikan seluruh.
Pastures yang telah hijau
Rumput musim panas. Di belakang juga.
Itu adalah sesuatu yang lain.
Cinta adalah keseronokan
Dan tidak ada bahan kotor
Hanya di-kurangnya dikenali.
Dia suka dia sangat,
Melainkan dia, dia mahu lebih banyak.
Apa yang di belia oh begitu yang jarang berlaku,
Selepas tujuh puluh tahun
Sudah tidak lebih indah cara.

**Als mein Herz**
aufhörte für dich zu schlagen,
warst du längst fort
mit den Träumen
aus unsren Kindertagen.

Und den Frieden
hast du mitgenommen,
der mir heilig war.
Doch die Lust mit uns
war schon schon längst
abhandengekommen.

Als du fort warst
und der Friede kam,
wie ein Schatten
ohne Licht,
hatte ich zunächst vergessen,
dass es Liebe gibt,
besonders ohne dich.

Kun sydämeni lyönnit lakkasivat
Sinulle,
olit jo mennyt
mukanasi lapsuuden unelmat
sekä rauhan,
minulle niin pyhän.
Ja haluni Sinuun
jo kauan sitten kadonneen.
Kun olit mennyt
ja rauha tuli,
kuin varjo ilman valoa

**Lust auf Zukunft**

Gemeinsames Alleingeblieben
in dem Haus am See.
Wir haben voneinander abgeschrieben
keine Spur davon im Schnee.

Du bist die große Monsterbraut!
Zu Recht der Herrgott nach dir schaut.
Dass er dir einmal auf die Nase haut,
träumt jemand, der das hofft und glaubt.

Le lujuria utia'al u futuro
Izquierda unida u múuch'
Tu yotoch le lago.
To'on k escrito unos u láak'o'ob
Mina'an rastro leti' ti' le nieve
Teech le nuxi' xba'al monstruosa
Yéetel jaajil, máako' yuum ka kanáantik ti' teechi'.
Ba'ax a pelará u ni' juntéene'.
Ku wayak'tik yéetel Máax ku pa'ta'al yéetel u oksaj óoltik wa ba'ax le ba'ala'

Kin ts'iiboltik utia'al u futuro
Común tuláakal yokol ta ti' yaakunaj
Tu yotoch ti' le lago.
Ts'o'ok k escrito juntúul u
Mina'an rastro ti' ti' le nieve
Teech le nuxi' xba'al le monstruo
Tu tojile' máako' yuum u kaxant u yetailo'ob.
Leti'e' juntéene' u yoot'el u yetailo'ob ti' u ni' -
Wayak u Máax ku pa'ta'al yéetel u oksaj óoltik wa.

**Pfingsten,**

das liebliche Fest ward genommen,
als du nicht mehr zum Anbaden kamst.
Jedes Jahr das Warten.
Nur noch Briefe zwischendurch.
Deine Mamma kam mit dir in den Ferien,
zu meinen Wäldern, meinen Seen.
Dann hatten wir zwei Wochen Glück,
vergaßen schnell das Ende,
gemeint wie immer dein Zurück.
Und wieder Briefe ungeschickt
Das Herz in Wünschen sich verstrickt,
Bis endlich eine Andre kam,
Die ihren Schoß
mit in die Freundschaft nahm.
Vergessen alte Liebeschwüre,
von Pfingsten,
als du noch zum Anbaden kamst.
Das erste Mal ins Wasser, jedes Jahr,
Als Pfingsten noch das unsre war.

Pinksteren,
zo mooi vaste stof werd genomen,
als je niet meer kwam te Anbaden.
Elk jaar het wachten
en de letters ertussen.
Je moeder kwam om je in de vakantie,
mijn bossen, mijn meren.
Dan hadden we twee weken lucky
vergat gemakkelijk uiteindelijk,
Altijd je rug.
Opnieuw letters onhandig
het hart verstrikt in verlangens,
totdat uiteindelijk één kwam Andre.

An:Karl Heinz Kaiser
Sa., 18. Juli um 17:14
Hallo Karl Heinz,
hier meldet sich mal nicht ein Fan, sondern eine gaaanz alte
(Freundin) Bekannte. Als ich das erste Mal von Deinen Büchern
an dieser Stelle erfuhr, hatte ich versucht, im Buchhandel eins zu
bestellen. Da es hieß „vergriffen, nicht wieder aufgelegt", hab ich
es verworfen. Bin auch kein Amazon-Kunde. Aber interessieren
würde mich schon, wie und was so aus Deiner Feder (ha-ha
„Feder" -falls Du Dich an meinen Mädchennamen erinnerst)
kommt. Es freut mich, mal wieder von Dir zu hören/ lesen - also
geht es Dir gut. Mir auch. Und Kastaven bleibt jedenfalls eine
schöne Erinnerung.
Mit einer Bestellung versuche ich es jetzt noch mal bei
Hugendubel.
Mit besten Grüßen in alter Verbundenheit ******

**Meine**
Französin am Atlantikstrand
scheuert sich im weißen Sand.
Einst sagte sie
sie liebt mich sehr –
doch das ist lange, lange her.
Jetzt liegt sie da
im weichen Sand
und scheuert sich
mit weicher Hand.
Einst dachte ich,
sie liebt mich sehr,
doch das ist lange her.
Bedächtig der Atlantik rauscht,
Saint Michel in die Wellen lauscht,
doch zwischen Saint Malo
und Saint Lunaire –
Die Liebe – das ist lange her.
Einst Braut, jetzt nur noch im Sand,
wo Herz und Schoß zusammenfand
wischt eine Welle leicht ins Meer
was Lieben war,
doch das ist lange, lange her.

Ma
Français sur la plage de l'Atlantique
Scrubs dans le sable blanc.
Une fois qu'elle a dit
Elle me aime -
Mais ce fut long, il y a longtemps.
Maintenant, elle se trouve
Dans le sable mou
et Scrubs
Avec la main douce.
Je pensais une fois
Elle me aime,
Mais cela était il y a longtemps.
Lentement les rugissements de l'Atlantique
Saint Michel en écoutant les vagues
Mais entre Saint-Malo
Et Saint Lunaire -
Amour - qui était il y a longtemps,
Une fois mariée, maintenant seulement dans le sable,
Où le cœur et les genoux ensemble trouvé
Balayer légèrement une vague dans la mer,
Quel était aimant,
Mais ce fut long, il y a longtemps.

Mənim
Atlantic çimərlik French
Ağ qum Scrubs.
Dedi sonra
O mənə çox sevir -
Amma uzun əvvəl, uzun idi.
İndi o, yalan
Yumşaq qum
Və Scrubs
Yumşaq əl ilə.
Mən bir dəfə fikir
O, çox məni sevir
Amma çoxdan idi.
Yavaş-yavaş Atlantic roars
Saint Michel, dalğaları dinləmək
Amma Saint Malo arasında
And Saint Lunaire -
Sevgi - uzun əvvəl idi.
Gəlin sonra, indi yalnız qum,
Ürək və lap birlikdə aşkar harada
Dənizə qədər bir dalğa köklü
Nə sevən edilib
Amma uzun əvvəl, uzun idi.

**Kirchentag** (Berlin im Mai 2017)
In diesen Tagen sind wir neu ans Kreuz geschlagen.
Katholiken bekommen das Nicken, wenn sie auf die Hauptstadt blicken.
Selbst im Friedrichshain bleibt keiner ganz allein. Die Märzgefallenen schicken sich drein, denn Mann für Mann ist besser als die Kinderschweinerein.
Bis in die S-Bahn reicht die Reformation. Neugeschlitzte Sitze nach jeder Station. Nur bis Marzahn reicht Luther nicht. Die dort wollen sie den Judenhasser nicht, der in Wittenberg für Christen ein neues Gewissen an der Kirchentür genagelt hat.
Semper Fi, Genosse Gott, der du deine Kinder
im Mittelmeer ertränkst.
Vor dem Brandenburger Tor eifern sich Eiferer im Chor. Die neue Wahl steht an, da zeigt sich jeder wie er kann. Und ein kleiner Junge fragt, was der Profi-Sozi zu den Versammelten Brüdern und Schwestern sagt?
Die warmen Brüder, meint er zu wissen, sind doch im Friedrichshain auf den Gräberlein von Glasenapp und Lenski. Und Bismarck hätte vorgegeben, wann für jenen Gott aus jenen Tagen ungebührliche Christen sich betragen.
Obama stößt auf Merkel am Brandenburger Tor. Letztere bereitet Wahlen vor. Ungerührt verkauft an der Marzahner Promonade Karls Erdbeeroma Marmelade. Und in der Straßenbahn höre ich die gelbbetuchten flüstern. Sagt der eine, er würde der da hinten ach unter den Rock so gerne... Sagt der andere Mann: Leider hat die Hosen an.
Doch am Sonntag wollen sie zu zwein, Gast in Wittenberge sein,
um nicht dem Fußball nachzuschreien. Das Leder bringt Segen, den Spielern. Auch Luther. Millionär zu sein – er hätte nichts dagegen, den Spielen seinen Segen. Nur nicht den Juden – damals. Heute haben wir dazu gelernt und unser Herz für sie und Moslems auch erwärmt. Ihre Götter sind dem unsren gleich, verweigern gern das Himmelreich, stattdessen kommt im Mittelmeer tausendfach der Tod daher. Es grüßt uns jener Herr an den wir glauben, die anderen Religionen auch – so unschuldig, wie auf dem Gendarmenmarkt die Tauben.
Der Kirchentag, den jeder mag, der reißt mich hin und reißt mich her – nur glauben mag ich nimmermehr. Nicht zu den Gott, wer das auch sei, führt mich Luthers Litanei. Zur Kirche bestenfalls, zur Steuer auch. Und besser doch, was in der DDR zu Pfingsten Interpimper war der FDJ, deckelt gnädig jetzt der liebe Gott. Im Land der Dichter und der Denker, im Land der Stifter und der Schenker gäb Goethe sich vielleicht die Ehre, wenn nach seiner Meinung von Christus die Lehre nicht so ein Scheißding gewesen wäre.

Dizze dagen binne wy krusige.
De katoliken krije de knibbels as se nei de haadstêd sjogge.
Sels yn Friedrichshain is der gjinien allinnich oerbleaun. De merkers falle yn,
want de minske foar de minske is better as it bernpig.
De reformaasje rint oant de S-Bahn. Slit sitten nei elke stasjon.
Allinich foar Marzahn Luther docht net genôch. Se hawwe de Joad-hert net nedich
De nagelein yn Wittenberge by de tsjerketür hat in nije gebiet foar kristenen.
Foar it Brandenburger Tor binne de zelotten genôch koaren. De nije ferkiezing is fûn
elkenien lit sjen. En in lytse jonge freget wêrom de profesjonele soci
nei de gearkomsten fan bruorren en susters seit. De heulende bruorren, hy tinkt dat hy wit
binne yn Friedrichshain op 'e grêven fan Glasenapp en Lenski. En Bismarck
Dat is bang foar dat God fan dizze dagen ûngeduldich kristen is.
Obama fynt Merkel by it Brandenburger Tor. De lêste fertsjinnet ferkiezingen.
Mar by de Marzahn Promonade ferkocht Karl-aardige jam.
En yn 'e tram hearre ik de giele flústerjende flúster. Sels ien, hy soe de iene achter wêze
Och safolle ûnder de rok ... de oare man seit: Leauwe de broek op.
Mar op snein wolle se twa, in gast yn Wittenberge,
net nei de fuotbal te skriemen. It leder bringt blessingen oan de spilers.
Hat Luther betsjuttingen dat se miljonêr wurde - hy soe de spultsjes net sizze.
Mar de Joaden - yn dy tiid. Hjoed learen wy
en ús hert hjit ek foar har en moslims. Harren goaden binne lyk oan ús,
it it keninkryk fan 'e himel wegerje, komt ynstee fan 'e Middellânske See
in dûbelefâldige dea dêrom. Greetings oan ús, dat de Hear dy't wy leauwe
de oare religys - sa as ûnskuldich as op it Gendarmenmarkt de dowen.
De Kirchentag, dy't allegear liket, dy't my fuort bringt en triennen - allinne leauwe
dat ik nea wer wêze.
Net foar God, dy't dat is, lit my Luther's litany. Oan 'e gemeente by it bêste,
nei de belesting ek. En noch better, wat yn 'e GDR by Whitsun Interpimper wie de FDJ,
de leafde God yn it lân fan dichters en tinkers,
Yn it lân fan 'e heulendeksen en de donateurs jout Goethe himsels de eare:
"As net al it lear fan Kristus sa'n sjit ding wie ..."

**Me too**

Wenn Worte nicht mehr drängen
gesprochen zu werden,

wenn Frauen nicht mehr drängen
genommen zu werden,

verliert sich der Sinn des Lebens.
Dann war Lernen und Beeten vergebens.

Trotzdem bleibt Missbrauch Missbrauch
und Belästigung Last.

Dennoch, kein Mann soll sich wehren
zwischen Hyserie und Begehren.

As wurden net mear lûke
om te praten,
wannear't famkes net
mear lûke
te stung
ferlies de betsjutting fan it
libben.
Dêrnei wie learen en
bedding te brûken.

Kapag tumigil sa salitang pagtulak
Sabihin,
Nang ihinto ang batang babae na
pagtulak
Nang matusok pang,
Ang kahulugan ng buhay ay nawala.
Pagkatapos ay pagkatuto at beeting ay
walang kabuluhan.

Pe a le toe fenumia'i upu
ia tautalagia,
pe a le toe fa'aigoaina teine
ina ia oso
leai se uiga o le olaga.
Ona le aoga lea o le aoaoina
ma le moega.

**So ist Liebe**

Meine neue Freundin
kann nicht kochen.

Ich nehm' sie trotzdem in den Arm,
das macht mir Lust
und stimmt sie heiter.

Und wenn ich nächtens furzen muss,
gibt sie mir einen kurzen Kuss
und schläft dann ruhig weiter.

<div dir="rtl">

وي مينه باید دا.
ښځه نوی زما
پخلی کولی نشي
کرم، غلا هغه لاهم زه
غوارم زه دا.
ده خوشحاله هغه او
ولرم، دودی کی شپه په زه که او
راکړه بوس چټک ماته
ویده پې بیا او

</div>

Oku kufuneka kuthande.
Intombi yam entsha
awukwazi ukupheka.
Ndiyakumchukumisa,
okwenza ndifune
kwaye uyavuya.
Kwaye ukuba ndifanele
ndihluthe ebusuku,
ndinike ukukhawuleza
ngokukhawuleza
uze ulale.

**Jugendliebe ist,**
was du schon lange nicht mehr bist.
Goldlöckchen und Augen wie Sterne im All
stattdessen Tränensäcke und Haarausfall.

So selbstverständlich wie einst der knackige Po
und Brüste, die hingen nicht so.
Früher höchstes Glück und Zeitvertreib.
Heute du?
Wer will dich noch, so groß wie breit?

Wie habe ich dich vor mir her getragen
durch Träume in Sommertagen.
Immer, wenn ich mich allein fühlte,
warst Du es, der die Seele kühlte.

Dein Glück hatte lange nichts mit mir zu tun.
Erinnerung, dich als deines Gatten Eigentum.
Was warst Du Segen in den Stunden,
weil ich nie Besseres gefunden.

Als Wechsel in den Wechseljahren
verlor ich dich und Jugend nur zum Paaren.

Und wer will noch bestreiten,
die verschollnen Eigenheiten
unserer Jugendbilder. Sie waren so verdorben,
im Jetzt schon längst verstorben.

Damals wollte ich dich sehr,
heute will ich nimmermehr.

                                                            hildhood bang,
                                            nuq lutmeyvam qaStaHvIS poH nI'.
                                            gold bot rur Hov Sanmaj'e' mInDu' 'ej
                                            instead, bags 'ej jIb loss.
Ar hne ar niñez ar,                         Hoch natural je crisp butt witl nISmo' vaj
Nä'ä hingi xka 'mai jar xingu ya pa.    'ej not 'urmangyetlh web vIlaj 'e' vIchel ngI' rur.
Bloques k'axt'i ne yá da komongu ya         formerly supreme luck 'ej pastime
tsoho ja ar espacio                         DaHjaj:-reH neH 'Iv je tIn law' 'oH tev.
Jar cambio, bolsas lágrimas ne pérdida xtä.  chay' SoH qeng jIH in front of jIH
Ngut'ä xi komongu ar trasero                vegh Qo'noS naj yearning tIQDI',
crujiente jar Nunu entonces                 whenever jIH Hot mob.
Ne pechos nä'ä hingi pesan nja'bu.          SoH lv qa'wI'vaD cooled.
Nu'bu suerte ar suprema ne ar pasatiempo   'ach qaStaHvIS idiosyncrasies SoH luj.
Nu'bya: — da Tobe di ne, ngut'ä dätä ngu nxidi.        lutlhej bel pIj.
¿Temu gi llevo hñanduhu ngeki?        pagh vay' Data'nISbogh HItlhej poH nI' ghaj
A través de ya 'ñu t'öhö ja ya pa anhelo.                      luck.
Siempre da sentía ga sola,                  SoHvaD qaw-loDnalll' bang je.
Fuiste nu'I nä'ä enfrió ár anxe.            nuq Do' qaStaHvIS rep law'
Pero estabas perdida jar idiosincrasia,     je SeH jIH not tu' Dunmo'.
Ar placer tsokwa menudo acompaña.                menopause Hegh
Ir suerte hingi tuvo otho nä'ä ga       SoH – luj jIH pobIQ, ghaH neH couples.
ko ngeki Nxoge xingu ya pa.             'ej credibly 'e' maHvaD lutlhej puqbe'lI' f

**Auswandern / Einwandern**

Nun hast auch du erfahren,
Dass Abschied nicht nur schmerzvoll ist.
Weil Liebe mit den Jahren
spröd geworden dich vergisst.

Schon war auf den Damm geschrieben,
das Lied von einem fernen Land,
dass jemand kommt, der gern geblieben,
dort endlich seine Liebe fand.

Resẽ
Ko'aga avei reikuaa
Techa paha nda heniheri hasyre
Mba'ere mborayhu pe ary
Tape apopyre hesaraipyre
Oima haipyre yvyrovo
Pe purahéi tetã mombyry
Umi ouva chupe heta vy'a
Oimeraẽ tape opyta
Katu ipahape peteĩ mborayhu ñaguaitĩ

## Telegramm zu den Illustrationssprachen
(Das sind die Sprachen, die Muttersprachler
gerne besser machen dürfen!)

**Afrikaans**                               Seite    28
Wörtlich afrikanisch * Kolonial-Niederländischer westgermanischer Zweig der indogermanischen Sprachen * Buren- Sprache in Südafrika , Namibia, Botswana, Simbabwe.

**Albanisch**                               Seite    30
Eigenständigen Zweig der indogermanischen Sprachfamilie * Amtssprache in Albanien und im Kosovo * Minderheitensprache in Südosteuropa und in Italien * enthält viele Lehnwörter aus dem Lateinischen, aber auch des Altgriechischen; Bulgarischen , Italienischen , Französischen, Türkischen und viele Anglizismen *gesprochen in Albanien, Kosovo, Mazedonien, Serbien, Montenegro, Kroatien, der Türkei und Rumänien - außerdem in Italien und Griechenland sowie von Emigranten in West- und Mitteleuropa, Nordamerika und Australien.

**Amharisch**                              Seite    100
Amtssprache in fünf Bundesstaaten Äthiopiens * auch gebraucht in Dschibuti von äthiopischen Einwanderern * Muttersprache der Amharen (Zentraläthiopien). Früher (13. Jahrhundert) galt sie als Sprache des Königs (lesana negus) * Heute in Äthiopien von über einem Viertel der Bevölkerung verwendet.

**Arabisch**                  Seite    32, 48, 122, 156
Verbreitetste Sprache des semitischen Zweigs der afroasiatischen Sprachfamilie * eine der sechs Amtssprachen der Vereinten Nationen * beruht auf dem klassischen Arabischen, der Sprache des Korans und der

Dichtung * gesprochen in Ägypten, Algerien, Bahrain, Dschibuti, Eritrea, Irak, Israel, Jemen, Jordanien, Katar, Kuwait, Libanon, Libyen, Mali, Marokko, Mauretanien, Niger, Nigeria, Oman, Palästinensische Autonomiegebiete, Saudi-Arabien, Sudan, Südsudan, Syrien, Tansania, Tschad, Tunesien, Türkei, Vereinigte Arabische Emirate.

**Armenisch** Seite 100, 132, 146, 174
Zweig der indogermanischen Sprachen * Formen: Altarmenisch (im kirchlichen Gebrauch, Poesie, Epik), Ostarmenisch (Amtssprache in Bergkarabach) * Westarmenisch (ursprünglich in Anatolien beheimatet) nach dem Völkermord an den Armeniern im Osmanischen Reich noch in der Diaspora gesprochen * Ähnlichkeiten mit dem Griechischen * viele Lehnwörter aus iranischen Sprachen *
Gesprochen in Armenien * Russland * Frankreich * Vereinigte Staaten und 27 weiteren Ländern.

**Aserbaidschanisch** Seite 180
Südwestliche Turksprache * engste Verwandte des Türkischen * basiert auf dem Baku-Dialekt * der stark vom Türkischen beeinflusst ist * gesprochen in Aserbaidschan, Iran, Irak, Russland, Türkei, Georgien, Kasachstan, Usbekistan, Turkmenistan, Ukraine, Armenien.

**Baskisch** Seite 34
Einzige nichtindogermanische Sprache des westlichen Europa und einzige isolierte Sprache des gesamten europäischen Kontinents * im westlichen Pyrenäengebiet Spaniens (in den Autonomen Gemeinschaften Baskenland und Navarra) und Frankreichs (französisches

Baskenland) * Vertreter einer alteuropäischen Sprachschicht, ohne eine alteuropäische Gemeinsprache zu sein.

**Bengalisch** (hier Lautsprache) Seite 148
Indoarischer Zweig der indoiranischen Untergruppe der indogermanischen Sprachen * für über 200 Millionen Menschen als Muttersprache * in Bangladesch Amtssprache * von ca. 75 Millionen in Indien verwendet * als eine der 22 offiziell anerkannten Sprachen und Amtssprache der Bundesstaaten Westbengalen und Tripura als die zweitgrößte einheimische Sprache nach Hindi * gesprochen auch auf Malaysia * in Nepal * Saudi-Arabien * Singapur * den Vereinigten Arabischen Emiraten * Großbritannien und den USA.

**Bosnisch** Seite 130
Aus dem südslawischen Zweig der slawischen Sprachen * basiert wie Kroatisch und Serbisch auf einem štokavischen Dialekt * in Bosnien und Herzegowina eine der drei Amtssprachent * Muttersprache der Bosniaken * wird auch in Serbien und Montenegro gesprochen sowie in Westeuropa und den USA von etwa 150.000 Auswanderern, ebenso von mehreren zehntausend Aussiedlern in der Türkei * der kroatischen und serbischen Sprache ähnlich * Bosnischsprecher können sich mühelos im Serbischen und Kroatischen verständigen * politisch umstritten, ob Bosnisch eine eigenständige Sprache oder eine nationale Varietät des Serbokroatischen ist.

**Bulgarisch** Seite 32, 116
Gehört zur südslawischen Gruppe des slawischen Zweiges der indogermanischen Sprachen. * gesprochen vor allem in Bulgarien, aber auch in in Griechenland,

Rumänien, Mazedonien, Moldawien, Ukraine, Serbien, Weißrussland, der Slowakei und der Türkei.

**Cebuano** Seite 90, 130
(ausgesprochen: [sebuano]; Cebuano: Sinugboanon) * auch bekannt als Visayan (Cebuano: Binisayà) oder Bisayan, * eine dem Malayo-Polynesischen Zweig angehörende austronesische Sprache * auf den Philippinen gesprochen * Name leitet sich von der philippinischen Insel Cebu ab, ergänzt um die spanische Adjektivendung –ano * Alternativname Bisayan * oft mit der entlang der Brunei Bay gesprochenen Sprache Bisaya verwechselt.

**Chinesisch** (hier vereinfacht) Seite 68
Neben Tibetobirmanischen eine der beiden Primärzweige der sinotibetischen Sprachfamilie * am meisten in der Volksrepublik China und Taiwan gesprochen * ist auch als ‚Mandarin' bekannt * verwendet ebenfalls in Singapur, Indonesien, Malaysia, Thailand, Vietnam, Philippinen.

**Dänisch** Seite 60
(dansk sprog) Gehört zu den germanischen Sprachen und dort zur Gruppe des Skandinavischen (nordgermanischen) * mit Schwedisch der ostskandinavische Zweig * als Reichsdänisch alleinige Landessprache von Dänemark * gesprochen auch in Kanada, Argentinien und in den Vereinigte Staaten.

**Englisch** Seite 12, 62, 138, 140, 142, 144, 148, 150, 152, 154 ,168
Westgermanischen Sprachzweig * vom Volk der Angeln abgeleitet * Entwicklung des englischen Wortschatzes nach der normannischen Eroberung Englands

1066 vom Französischen beeinflusst * nachlassen des Interesses an der Sprache auf dem europäischen Kontinent wegen streitbarer EU-Politik der Regierung * vor allem infolge der Besiedlung Amerikas und der Kolonialpolitik Großbritanniens in Australien, Afrika und Indien zu einer Weltsprache geworden * amerikanisches Englisch (American English) Form der englischen Sprache, in den Vereinigten Staaten von Amerika * zusammen mit dem kanadischen Englisch die Gruppe der nordamerikanischen englischen Standardsprachen, die meistgesprochene Varietät * aus politischen Gründen (Administrationsgebaren) in Südamerika unbeliebt.

**Esperanto** Seite 42, 160
Die am weitesten verbreitete und gleichzeitig die einzige voll ausgebildete Plansprache * unter dem Pseudonym Doktoro Esperanto (‚Doktor Hoffender') veröffentlichte Ludwik Lejzer Zamenhof 1887 die heute noch gültigen Grundlagen für eine leicht erlernbare, neutrale Sprache der internationale Verständigung.

**Estnisch** Seite 22
Eine flektierend-agglutinierende Sprache und gehört zum ostseefinnischen Zweig der Gruppe des Finno-ugrischen * eng mit dem Finnischen und dem nahezu ausgestorbenen Livischen verwandt, auch mit Ungarischen * einzige Amtssprache in Estland

**Filipino** (Tagalog) Seite 162, 184
Als Begriff 1959 eingeführt um eine größere Akzeptanz bei nicht-tagalischen Ethnien zu erreichen * Amts- und Nationalsprache der Philippinen * plurizentrische Sprache als Kommunikationskanal zwischen den ethnischen Gruppen * Alphabet mehrfach überarbeitet, um

spanische und englische Buchstaben als Lautwerte einzuschließen – Gebrauch der Digraphen.

**Finnisch** Seite 102, 118, 128, 174
Suomi gehört zum ostseefinnischen Zweig der finno-ugrischen Sprachen * eine Unterfamilien des Uralischen entfernt mit dem Ungarischen und eng mit dem Estnischen verwandt * ist neben Schwedisch eine der beiden Amtssprachen in Finnland, eine der Amtssprachen in der EU * in Schweden offizielle Minderheitensprache * unterscheidet sich als finno-ugrische Sprache erheblich von den indogermanischen Sprachen in Europa * zu den Besonderheiten gehören der agglutinierende Sprachbau, die große Anzahl (15) an Kasus, eine komplexe Morphophonologie (Vokalharmonie, Stufenwechsel), das Fehlen des grammatikalischen Geschlechts und ein konsonantenarmer Lautbestand * gesprochen auch von Minderheiten in der nordnorwegischen Region Finnmark, im russischen Teil Kareliens und in Estland.

**Französisch**
Seite 14, 16, 26 38, 48, 84, 98, 108, 136, 180
Zur romanischen Gruppe des italischen Zweigs der indogermanischen Sprachen gehörend * mit dem Italienischen, Rätoromanischen, Spanischen, Katalanischen, Portugiesischen und Rumänischen verwandt * gilt als Weltsprache auf allen Kontinenten * unter anderem Amtssprache in Frankreich, Kanada, der Schweiz, Belgien, Haiti und zahlreichen Ländern in West- und Zentralafrika * während es im arabischsprachigen Nordafrika und in Südostasien als Nebensprache verbreitet * Amtssprache der Afrikanischen Union und der Organisation Amerikanischer Staaten * eine der Amtssprachen der Europäischen Union und eine der sechs Amtssprachen der Vereinten Nationen.

**Friesisch** Seite 182, 184
Ursprünglicher Sprachraum Nordseeküste zwischen Rhein- und Elbmündung, später auch nördlich der Eidermündung bis an die Wiedau * heut vor allem in den Niederlanden * Nordfriesisch noch in Teilen des Kreises Nordfriesland, aber auch auf Helgoland und in Schleswig-Holstein * Ostfriesisch vor allem in Ostfriesland, der Provinz Groningen und im nördlichen Oldenburg * Westfriesisch in der Provinz Friesland mit mehreren Unterdialekten * insgesamt von weniger als einer halben Million gesprochen.

**Galizisch** Seite 92
Nichtkastilische Nationalitätensprache Spaniens * wird im Nordwesten der Iberischen Halbinsel gesprochen, in der autonomen Region Galicien seit Anfang der 1980er Jahre, neben dem Spanischen, Amtssprache, außerdem in einigen Randgebieten (Provinzen Oviedo , León und Zamora) verbreitet * enge Verwandtschaft zum Kastilischen und zum Portugiesischen.

**Georgisch** Seite 114
Amtssprache in Georgien * gehört mit Mingrelisch, Lasisch und Swanisch zu den südkaukasischen Sprachen * zum Schreibe wird die Alphabetschrift Mchedruli verwendet, die 33 Buchstaben besitzt * gesprochen auch in Armenien, Aserbaidschan, Griechenland, Iran, Russland, Türkei.

**Griechisch** Seite 36, 72
Zweig der indogermanische Sprachefamilie, das in der Antike verwendet wurde als das an den Schulen gelehrte Altgriechische und das heute in Griechenland gesprochen Neugriechische sind verschiedene

Entwicklungsstufen * älteste Schrifttradition nach Aramäisch und Chinesisch * abendländische Kultur maßgeblich durch die Sprache des antiken Griechenlands geprägt * mit ihr beginnt die europäische Literatur, Philosophie und Wissenschaft, die homerischen Epen, die großen Dramen des Aischylos, Sophokles und Euripides, die philosophischen Schriften von Platon und Aristoteles oder das Neue Testament * in zahlreichen Lehn- und Fremdwörtern in vielen modernen Sprachen lebendig * bekannte Dialekte: Äolisch, Arkadisch-Kyprisch, Attisch, Dorisch, Ionisch Griko, Jevanisch, Kappadokisch, Pontisch, Tsakonisch, Zypriotisch.

**Guarani**           Seite 52, 110, 124, 190
In Paraguay, im nordöstlichen Argentinien, Teilen Boliviens und im südwestlichen Brasilien gesprochen * gehört zur Familie der Tupí-Guaraní-Sprachen * im Deutschen finden sich einige Wörter, die dem heutigen Wort auf Guaraní entsprechen oder sehr ähnlich sind (z.B.:Capybara, Jaguar, Jaguarundi, Tapir, Ananas, Maniok, Maracas, Maracuja, Nandu und Piranha) * übergreifend über das Spanische und Portugiesische in Paraguay, Argentinien, Bolivien und Brasilien, zwweite Amtssprache neben Spanisch in Paraguay; politsch im Lande umstritten, weil einige das für einen Rückschritt halten, andere für Minderheitenanerkennung * gerne benutzt, damit spanischsprechende Ausländer nicht alles verstehen, weltweit unter Interessierten bekannt und gelehrt an der IDIPAR (Idiomas Español y Guaraní para extranjeros) in der Asunción).

**Gujarati**                    Seite    172
Indoarischer Zweig der indoiranischen Untergruppe der indogermanischen Sprachen * Hauptverbreitungsgebiet der indische Bundesstaat Gujarat, auch im Raum

Mumbai (Bombay) * seit der britischen Kolonialzeit in verschiedenen afrikanischen Staaten sowie in jüngerer Zeit von Auslandsindern in den Golfstaaten, Großbritannien und den USA gesprochen * Amtssprache im Bundesstaat Gujarat sowie in den Unionsterritorien Dadra und Nagar Haveli, Daman und Diu * eine von 22 Nationalsprachen Indiens * eigene Schrift, der Devanagari-Schrift ähnlich.

**Haitianisch** Seite 138
Kreolsprache in Haiti * entewickelt, weil Sklavenhalter die Kommunikation zwischen afrikanischen Sklaven unterbinden wollten und deswegen immer Sklaven verschiedener Sprachen kauften * wollten Revolten vorzubeugen * „sprachlose" Sklaven entfalteten das Haitianisch mit französischen Wortwurzeln und einer „kreolisierten" Grammatik * Einflüsse verschiedener westafrikanischer Sprachen (Wolof, Fon und Ewe) sowie indianischer Sprachen (Arawak und Carib) im Wortschatz * Dialekte: Fablas und Plateau * Vergleiche mit der Quebecer Koine-Sprache * 1940-1943 in eine schriftliche Form gebracht * bis 1979 von der haitianischen Regierung zur Alphabetisierung benutzt * seit 1961 Amts- und Unterrichtssprache * 1979 normiert; niedriger sozialer Status als Französisch * vor allem bei den Mulatten und weißen Haitianern * existent auch in Zeitungen, Radio- und Fernsehprogrammen.

**Hausa** Seite 32
Meistgesprochene Handelssprache in West-Zentral-Afrika * afroasiatische Sprache * größte der westlichen tschadischen Sprachen * in Nigeria und Niger in den Grundschulen neben den Amtssprachen gelehrt * gesprochen auch in Benin, Burkina Faso, Côte d'Ivoire, Ghana, Niger, Sudan, Kamerun, Libyen, Togo.

**Hebräisch** Seite 66
Kanaanäische Gruppe des Nordwestsemitischen und damit der afroasiatischen (semitisch-hamitischen) Familie zugehörig * Basis war die heiligen Schrift der Juden, die hebräischen Bibel, daher oft mit dem Begriff „Biblisch-Hebräisch" gleichgesetzt * nach der Zerstörung des Jerusalemer Tempels in Konkurrenz zum Aramäischen durch viele Einflüssevon ihr aber durchdrungen * ab dem Jahre 200 nicht mehr Alltagssprache * Modernisierung als Muttersprache im späten 19. Jahrhundert * mit geringen Unterschieden zum biblischen Hebräisch im Schriftbild und der Morphologie, aber gravierend in Syntax und Vokabular.

**Hindi** Seite 30
Indoarische Sprache der meisten nord- und zentralindischen Staaten * indogermanische Sprache * abgeleitet von den Prakritsprachen * 1965 Amtssprache Indiens (neben Englisch). Hindi und Urdu sind so eng verwandt * dass sie zusammen theoretisch eine Sprache namens Hindustani bilden könnten * die fast auf dem ganzen indischen Subkontinent verstanden würde.Nach Chinesisch meistgesprochenen Sprache der Welt * vor Spanisch und Englisch. In Fidschi spricht eine knappe Bevölkerungsmehrheit Hindi * in Guyana und Suriname eine Minderheit * Hindi wird in Devanagari geschrieben und enthält viele Buchwörter aus dem Sanskrit. In den Bundesstaaten Uttar Pradesh * Rajasthan * Madhya Pradesh * Bihar * Haryana * Himachal Pradesh * Jharkhand * Chhattisgarh * Uttarakhand * Delhi * Chandigarh * Andamanen und Nikobaren Amtssprache.

**Hmong** Seite 78
Die Hmong-Mien- oder Miao-Yao- (Miao-Yao-) – Sprache ist eine kleine Gruppe genetisch verwandter

Sprachen in Südchina, Nordvietnam, Laos und Thailand
* Sprachgruppe Miao (Hmong) gehört zur der Hmong-Mien-Sprachen   * Sprachfamilie der sinotibetischen Sprachen * Hmong (viet.: Mẹo) sind ein indigenes Volk Südostasiens * leben hauptsächlich in den bewaldeten Berggebieten von Laos, Vietnam und Thailand in China sind der übergreifenden Miao-Nationalität zugeordnet * In den 1960er und 1970er Jahren rekrutierte die CIA Hmong-Truppen für einen geheimen Krieg, um sie gegen die Pathet Lao und später gegen die Truppen der südvietnamesischen FNL einzusetzen * als die Pathet Lao die Regierung in Laos übernahmen, flohen Tausende Hmong nach Thailand, wegen des politischen Asyls * 2004 von den USA die meisten nunmehr staatenlosen Flüchtlinge, in die USA, vorwiegend nach Fresno und Merced.

**Holländisch** siehe Niederländisch

**Igbo**                                          Seite    78
Sprache in Nigeria * vorwiegend der Südosten, der von 1967–1970 als Biafra unabhängig war * Sprachzweig des Igboiden innerhalb der Benue-Kongo-Sprachen des Niger-Kongo * Haussa und Yoruba zu den Hauptsprachen in Nigeria gehörend, neben englischer Amtssprache * überwiegend als Kommunikations- und Verkehrssprache benutzt * ist eine Tonsprache mit zwei Tönen: hoch und tief * seltener als Lese- und Schreibsprache * häufig durch das Nigerianische Pidgin ersetzt * bedient sich des Pannigerianischen Alphabets * auch in Äquatorialguinea, Kamerun, Gabun gesprochen.

**Indonesisch** Seite 156
(Bahasa Indonesia) Amtssprache in Indonesien * *Arbeitssprache' in Osttimor, außerdem in Malaysia, Brunei, Singapur, Indonesien, Süd-Thailand, Süd-Philippinen * die linguistische Grundlage der Verkehrs- und Amtssprache ist Malaiisch.

**Irisch** Seite 54
Gaeilge oder Gaolainn nach der bis 1948 geltenden Orthographie meist Gaedhilge * eine der drei goidelischen oder gälischen Sprachen * wie auch das Schottisch-Gälische und das Manx der Insel Man ein inselkeltischen Zweig der Keltischen * in der EU ab 2007 als eine der 24 Amtssprachen.

**Isländisch** Seite 88, 120
Aus dem germanischen Zweig der indogermanischen Sprachfamilie * Amtssprache in Island * in vielen Bereichen reiche Differenzierungen. Z. B.: „gefleckt" – je nachdem, auf welches Tier sich das Wort bezieht – skjöldóttur (Kuh), flekkóttur (Schaf) oder skjóttur (Pferd) * unterscheidet z.B. Seehundmännchen (brimill) und -weibchen (urta), männlichem Lamm (gimbill) und weiblichem Lamm (gimbur) * Ablehnung von Fremdwörtern * neue Begriffe in der Regel aus dem vorhandenen Wortschatz, z. B.: ‚Computer' tölva - aus den Worten tala ‚Zahl', und völva ‚Wahrsagerin, Seherin', für Aids ‚alnæmi', wurde aus al-, ‚all-, und næmi ‚Empfindlichkeit', skrifstofa ‚Schreibstube' für Büro * Alphabet hat 32 Buchstaben, größtenteils den lateinischen entsprechend, die Buchstaben C, W, Q und Z kommen nicht vor, æ und ö stehen am Ende des Alphabets nach

dem ý * wegen guter Arbeitsangebote des Landes in Deutschland beliebt.

**Italienisch** Seite 126
Aus dem romanischen Zweig des Indogermanischen zur Gruppe der italoromanischen Sprachen gehörend * Amtssprachen in der Schweiz, San Marino, Vatikanstadt, Souveräner Malteserorden, Europäische Union * als Zweit- und erlernte Fremdsprache unter den zahlreichen Minderheiten bzw. Volksgruppen in Italien verbreitet, auch bei den deutschsprachigen Südtirolern, den Ladinern, den Slowenen in Friaul-Julisch Venetien, den Frankoprovenzalen im Aostatal und den Okzitanen im Piemont, den Friaulern, den Sarden, den albanischen und griechischsprachigen Minderheiten Süditaliens den Moliseslawen * in Deutschland beliebte VHS-Kurse für Kommunikationssuchende.

**Japanisch** Seite 44
Amtssprache Japans * in Brasilien und Paraguay größere Sprechergruppen unter den Nachfahren japanischer Emigranten * in Palau (nicht nur ein Gedicht von Gottfried Benn) auf Angaur Amtssprache * als Schrift ein komplexes System - Mischung aus chinesischen Schriftzeichen und den Silbenschriften Hiragana und Katakana * wegen agglutinierenden Sprachbau Parallelen zu den altaischen Sprachen und dem Koreanischen.

**Javanesisch** Seite 98
Basa Jawa gehört zur malayo-polynesischen Untergruppe der austronesischen Sprachfamilie * meist Bahasa Indonesia als Schriftsprache * Verbreitungsgebiet der Osten und die Mitte der Insel Java * gefestigte Sprachgemeinschaft in Suriname * viele Sprecher, deren

Vorfahren oder die selbst in neuerer Zeit Java verlassen * eng verwandt sind Sundanesisch, Balinesisch und Maduresisch * gilt wegen der alten und reich entwickelten Literatur als eine der wenigen Kultursprachen des Malayo-Polynesischen * seit dem 6. Jahrhundert kontinuierliche Ausbreitung zwischen Vorderindien und Java als ein zweites indisches Kulturgebiet in Südostasien (Kambodscha) und Java mit seinen Nachbarinseln Bali und Madura * Kultur war ursprünglich brahmanisch, nahm dann aber beide buddhistische Schulen auf und schuf in mancher Beziehung größere Werke als die indische Kultur in ihrer Heimat Indien (z. B. Borobudur, Prambanan) * Fürsten stammten dort aus vorderindischen Geschlechtern, so wurde Javanesisch zusammen mit Sanskrit die Hofsprache brahmanischer Gelehrter in die Kolonien * aus der Aufnahme des Wortschatzes aus dem Sanskrit in das ursprüngliche malaiische Idiom entstand die javanische Sprache mit der Zeit in zwei Idiomen, die sich so unterschiedlich entwickelten, dass man sie als zwei verschiedene Sprachen ansah: im Osten das Javanische, im Westen das Sundanesische (steht der ursprünglichen Sprache auf Java näher als das Javanische) * kennt drei Sprachstile: einen informellen namens ngoko (unter anderem von Höherstehenden gegenüber Niedriggestellten verwendet), eine mittlere Ebene (madya) und einen höflichen und formellen Stil (krama, unter anderem von Niedriggestellten gegenüber Höherstehenden verwendet) * ein Dialekt ist Banyumasan.

**Jiddisch** Seite 46
Tausend Jahre alte Sprache * von den aschkenasischen Juden in Teilen Europas bis heute gesprochen und geschrieben * eine aus dem Mittelhochdeutschen hervorgegangene westgermanische Sprache mit hebräischen, aramäischen, romanischen, slawischen und anderen Sprachelementen * teilt sich in West- und Ostjiddisch *

letzteres besteht aus den Dialekten Südost-, Mittelost- und Nordostjiddisch * gelangte in die neuen jüdischen Zentren in Amerika und Westeuropa, später auch nach Israel * war eine der drei jüdischen Sprachen der aschkenasischen Juden, neben dem weitestgehend der Schriftlichkeit vorbehaltenen Hebräisch und Aramäisch, mit hebräischen Schriftzeichen geschrieben, ähnliche wie das Jiddische für die sephardischen Juden * die Sprache Judenspanisch, auch Ladino und anders benannt * Jiddisch als Muttersprache noch von aus Osteuropa stammenden betagten Juden gesprochen, auch von einer kleinen, aber regen Anzahl sogenannter Jiddischisten und ganz besonders von ultraorthodoxen aschkenasischen Juden * Amtssprachen in: Jüdische Autonome Oblast (Russland), anerkannte Minderheitensprache in Bosnien-Herzegowina, Moldawien, den Niederlanden, Polen, Rumänien, Schweden, verbreitet auch in der Ukraine.

**Katalanisch** Seite 154
Familie der romanischen Sprachen * nächste Beziehungen zum Okzitanischen in Südfrankreich * Verbindungen zum Spanischen, Französischen und Italienischen * Brückensprache (llengua-pont) zwischen Galloromanisch und Iberoromanisch * entstanden weil der Herrschaftsbereich des iberischen Westgotenreiches bis nach Septimanien reichte (ein großer Teil der heutigen Provence); umgekehrt ging auch der fränkische Einfluss unter Karl dem Großen über die Pyrenäen bis in die Katalanischen Grafschaften * Katalanisch ist Amtssprache in Andorra, neben dem Spanischen, eine regionale Amtssprache in Katalonien, auf den Balearen, in einigen Gebieten von Aragon und in Valencia * gespochen auch in

der Franja de Ponent und im Carxe, Italien (in Alghero auf Sardinien) und Frankreich (Nordkatalonien).

**Khmer** Seite 160
Kambodschanisch (oder einfach nur Khmer) Amtssprache Kambodschas * Muttersprache der Khmer, der größten Bevölkerungsgruppe des Landes * wird zum Austroasiatischen gezählt * ist geprägt von der Kultur der südostasiatischen Halbinsel, meint; von dem benachbarten Thai und Laotisch, von den Sprachen des Buddhismus – Sanskrit und Pali - im Gegensatz zum Thai, Laotisch und dem entfernt verwandten Vietnamesisch - keine Tonsprache.

**Klingonisch** Seite 188
Ausgedachte, konstruierte Sprache von Paramount (Filmgesellschaft) * will außerirdische Spezies des Star-Trek-Universums durch eigene Sprache interessant machen * beauftragter Erfinder Marc Okrand * schmückt den Versuch mit vielen Zungenbrechern.

**Koreanisch** Seite 140
Amtssprachen in Nordkorea, Südkorea, Volksrepublik China * Sprechergruppen auch in Japan, USA, GUS * hat verschiedene Dialekte; die Standardsprache des Nordens beruht auf dem Dialekt um Pjöngjang, die des Südens auf dem um Seoul * Unterschiede zwischen ihnen sehr gering; Ausnahme der Dialekt der Insel Jeju - für Sprecher der anderen Dialekte nicht verständlich * Korianisch durch die steigende Popularität der zeitgenössischen südkoreanischen Pop-Kultur immer beliebter. (In den USA gaben 2014 über 41 % der Hallyu-Fans an, sich schon mit der koreanischen Sprache auseinandergesetzt zu haben.)

**Krio** Seite 100
Englisch basierte Kreolsprache * für über 90 % der Menschen in Sierra Leone die Lingua franca (Verkehrssprache) * Tonsprache, meint dass die Tonhöhe der Silben distinktiv (bedeutungsunterscheidend) ist * entwickelte sich vermutlich im Sklavenhandel des 17. Und 18. Jahrhunderts * heute auch Umgangssprache zwischen einigen Ländern Westafrikas.

**Kroatisch** Seite 144
Standardvarietät aus dem südslawischen Zweig der slawischen Sprachen * basiert wie Bosnisch und Serbisch auf einem štokavischen Dialekt * gesprochen in Kroatien; Bosnien Herzegowina, Vojvodina (Serbien), Boka Kotorska (Montenegro), Baranya (Ungarn), Burgenland (Österreich), Amtssprachen in Bosnien, Herzegowina, Kroatien, Burgenland Österreich, Montenegro, Vojvodina, Serbien (regional), Ungarn (regional), Europäische Union * lateinisch geschrieben mit einigen Sonderzeichen.

**Kurdisch** Seite 174
Wird hauptsächlich in der östlichen Türkei und im nördlichen Syrien gesprochen * auch im Norden des Iraks und im Norden und Nordwesten des Irans * Kurdische Hauptdialekte sind Kurmandschi, Sorani und Südkurdisch * Durch Migation auch in Deutschland und Westeuropa anzutreffen, ähnlich wie in Armenien, im Libanon und einigen ehemaligen Sowjetrepubliken * In der Türkei war es noch vor wenigen Jahren verboten, auf Kurdisch zu publizieren * teilweise ist heute noch Schikanen und juristischer Verfolgung zu hören.

**Lao** Seite 42
Pphasa lao, auch: Lao, ist die Staatssprache von Laos * anerkannte Minderheitssprache in Vietnam * eng mit dem Thailändischen verwandt * gehört zum Kam-Tai-Zweig der Tai-Kadai-Sprachfamilie * nördlich und südlich des Mekong in Laos und in Thailand gesprochen * ein Dialektkontinuum zwischen Thai und Laotisch * dazwischen liegt der Isan-Dialekt von Nordost-Thailand.

**Lateinisch** Seite 14, 96
Indogermanische Sprache, von den Latinern, den Bewohnern von Latium mit Rom als Zentrum * war Amtssprache des Römischen Reichs * wurde zur dominierenden Verkehrssprache im westlichen Mittelmeerraum * Umgangssprache Vulgärlatein * auch als tote Sprache bis in die Neuzeit eine führende Sprache der Literatur, Wissenschaft, Politik und Kirche * gebraucht vonThomas von Aquin, Petrarca, Erasmus, Luther, Kopernikus, Descartes, Newton * bis ins 19. Jahrhundert Vorlesungssprache an den Universitäten in ganz Europa * in Polen, Ungarn und im Heiligen Römischen Reich war Latein bis dahin Amtssprache * in Deutschland heute noch an vielen Schulen und Universitäten gelehrt * für ür manche Studiengänge sind Lateinkenntnisse (Latinum) erforderlich * ähnlich in Österreich und der Schweiz * Amtssprache in Vatikanstadt.

**Lettisch** Seite 80, 90, 114
Gehört zur östlichen Gruppe der baltischen Sprachen innerhalb des Indogermanischen * jünger als das Litauische * archaische Züge in den traditionellen Volksliedern und Gedichten (Dainas), wo Ähnlichkeiten mit Latein, Griechisch und Sanskrit deutlicher sind * mit

lateinischer Schrift geschrieben * erste Grammatik 1644 von Johann Georg Rehehusen, einem Deutschen * Anfang des 20. Jahrhunderts in einer radikalen Rechtschreibreform phonematische Schreibweise mit einigen diakritische Zeichen eingeführt * flektierende Sprache, Flexionsendungen für Artikel * ausländische Eigennamen bekommen meist deklinierbare Endungen (im Nominativ -s oder -is für Maskulinum, -a oder -e für Femininum; Namen auf -o werden nicht flektiert) * in phonologischer Rechtschreibung wiedergegeben (Beispiele sind Džordžs V. Bušs für George W. Bush, Viljams Šekspīrs für William Shakespeare) * aktuelle lettische Familiennamen, die deutschen Ursprungs sind, sind deswegen für Deutsche im Schriftbild kaum wiederzuerkennen * EU-Amtssprache.

**Litauisch** Seite 34, 114
Baltische Sprache innerhalb der Familie der indogermanischen Sprachen * Amtssprache in Litauen * Minderheiten im Nordwesten Weißrusslands und im Nordosten Polens (Woiwodschaft Podlachien) * Gruppensprache in Irland, bis 1945 auch im nördlichen Teil Ostpreußens (sogenanntes Kleinlitauen oder Preußisch-Litauen) * im 16. Jahrhundert die litauische Schriftsprache * seit 2004 eine der EU-Amtssprachen.

**Malaysisch** Seite 172
Malaysische, oder Bahasa Melayu ist der linguistische Unterbau für mehrere Regionalsprachen: Bahasa Malaysia in Malaysia und Bahasa Indonesia in Indonesien * beide Versionen linguistisch geringfügige Unterschiede * Malaiisch Grundlage der Verkehrs- und Amtssprache * gesprochen auch als Amtssprachen des Sultanats

Brunei, von Singapur, außerdem in Myanmar, in Hongkong und in den USA, auf Java * Erstsprache außerhalb Indonesiens außerdem in Saudi-Arabien, Singapur, den Niederlanden und den USA gesprochen * in Osttimor (bis 1999 eine Provinz Indonesiens) Status einer ‚Arbeitssprache'.

**Maltesisch** Seite 28, 104
Sprache Maltas * ursprünglich aus einem arabischen Dialekt (Maghrebinisch) entstanden * gehört zu den semitischen Sprachen * einzige autochthone semitische Sprache in Europa - zugleich die einzige semitische Sprache weltweit, die lateinische Buchstaben verwendet * EU-Sprache seit 2004.

**Maori** Seite 98
Polynesische Sprache des indigenen Volks der Māori in Neuseeland * dort eine der drei Amtssprachen * engere Verwandtschaft zum Cook Islands Māori und zum Tahitianischen * früher schriftlos, heute in lateinischer Schrift geschrieben.

**Marathisch** Seite 156
Gehört zum indoarischen Zweig der indoiranischen Untergruppe der indogermanischen Sprachen * eine von 22 offiziellen Sprachen Indiens * gehört zu den 20 meistgesprochenen Sprachen der Welt * wird in Devanagari geschrieben * Sprache des indischen Bundesstaates Maharashtra *stammt wahrscheinlich von Sanskrit ab * andere Namen sind Maharashtri, Maharathi, Malhatee, Marthi und Muruthu.

**Mazedonisch** Seite 44
Auch Makedonisch und Slawomazedonisch * aus der

südslawischen Untergruppe der slawischen Sprachen * zu den indogermanischen Sprachen zählend * überwiegend in Mazedonien gesprochen * nächstverwandte Sprache Bulgarisch * mazedonische Dialekte sind Teil eines Dialektkontinuums, das sich zum Bulgarischen und zum Serbischen fortsetzt.

**Mongolisch** Seite 42, 90
Meistgesprochen und Amtssprache in der (äußeren) Mongolei * Schriftsprache in kyrillisch * ursprünglich von den Stämmen der Chalcha gesprochen * deswegen auch ‚Chalcha-Mongolisch' * innermongolischen Dialekte des Zentralmongolischen sind u.a. Chahar oder Harchin.

**Nepalesisch** Seite 94
Gehört zum indoarischen Zweig der indoiranischen Untergruppe des Indogermanischen * überwiegend in Nepal gesprochen * dort Amtssprache * darüber hinaus in Indien * in Bhutan in Devanagari geschrieben.

**Niederländisch** Seite 64, 178
Wie Deutsch zur westgermanischen Gruppe des germanischen Zweiges der indogermanischen Sprachen gehörend * das Niederdeutsche, aber auch Englisch und Friesisch haben viele Gemeinsamkeiten * aus dem Niederländischen ging das in Südafrika gesprochene Afrikaans hervor * Amtssprache in Niederlande, Belgien, Flandern, ‚BES-Inseln', Aruba, Curaçao, Sint Maarten, Suriname, Europäische Union (EU), Union Südamerikanischer Nationen (UNASUR), Niederländische Sprachunion * Sprachbeispiel: Alle mensen worden vrij en gelijk in waardigheid en rechten geboren. Zij zijn

begiftigd met verstand en geweten, en behoren zich jegens elkander in een geest van broederschap te gedragen. (Alle Menschen sind frei und gleich an Würde und Rechten geboren. Sie sind mit Vernunft und Gewissen begabt und sollen einander im Geist der Brüderlichkeit begegnen.* Holland als Teil der Niederlande * lange als Grafschaft Holland auch eine politische Einheit * seit 1840 auf die Provinzen Nord- und Südholland verteilt * umgangssprachlich oft pars pro toto für die „Niederlande" benutzt * bis Ende des 16. Jahrhunderts unter der Bezeichnung „Flandern" bekannt * gilt unter den europäischen Sprachen als Exot * Muttersprache von ca. 25 Millionen Menschen auf der ganzen Welt *gehört zu den 35 wichtigsten Sprachen der Welt * in fünf Ländern Amtssprache und offizielle Sprache der EU.

**Norwegisch** Seite 86, 118
Norsk umfasst die beiden Standardvarietäten Bokmål und Nynorsk * gehört zum nordgermanischen Zweig des Indogermanischen * Amtssprache in Norwegen * Arbeits- und Verkehrssprache im Nordischen Rat * viele Ähnlichkeiten mit dem Dänischen.

**Otomi siehe Qerétaro Otomi**

**Paschtu** (Afghanisch) Seite 186

In Afghanistan und Pakistan gesprochen * ostiranischer Zweig der indogermanischen Sprachfamilie * Abkömmling des Avestischen * wegen der großen Nähe zu altiranischen Sprache auch ‚Museum altindoiranischer Vokabeln' genannt * unterscheidet sich von anderen iranischen Sprache durch bestimmte Lautgesetze, wie

retroflexe Konsonanten * oft persische und arabische Lehnwörter * neben Dari Amtssprach in Afghanistan.

**Persisch** Seite 54

Eine plurizentrische Sprache in Zentral- und Südwestasien * gehört zum iranischen Zweig des Indogermanischen * ist Amtssprache im Iran, in Afghanistan und in Tadschikistan * wichtigste indogermanische Sprache in West- und Zentralasien und auf dem Indischen Subkontinent * persischsprachige Gemeinden im Irak und in den Golfstaaten (u. a. in Bahrain, den Vereinigten Arabischen Emiraten und in Kuwait) * als Sprachinseln in Georgien, in Aserbaidschan und im Pamir-Gebirge * traditionell in den europäischen Ländern als Persisch bezeichnet * benannt nach der alten persischen Kernprovinz Fārs (Pārs) im Süden Irans * der Eigenname lautete in der Sassanidenzeit Pārsīk oder Pārsīg und seit der arabisch-islamischen Eroberung Persiens Fārsī - weil die arabische Sprache den p-Laut nicht kennt bzw. der ursemitische p-Laut im Arabischen zu f wurde * die neupersischen Dialekte Zentralasiens werden seit der Sowjet-Ära als „Tadschikische Sprache" bezeichnet * im Iran hat sich der Teheraner Dialekt als im ganzen Land gesprochene Standardsprache durchgesetzt (im Gegensatz zum offiziellen Schriftpersisch und den übrigen Dialekten) * in Afghanistan konservativere Kabuler Dialekt maßgebend, der sich in der Aussprache stärker an der literarischen Schriftsprache orientiert * im Mittelalter zur bedeutendsten Gelehrten- und Literatursprache der östlichen islamischen Welt * hatte großen Einfluss auf die benachbarten Turksprachen Paschtu, Brahui sowie auf die Sprachen Nordindiens - insbesondere auf Urdu * viele persische Wörter in europäische Sprachen

übernommen * im Deutschen kennt man unter anderem die Wörter „Basar" (bazaar), „Scheck", „Karawane", „Pistazie", Paradies „Schach", „Schal" und „Magier" * persische Literatur gehört zu den bekanntesten und einflussreichsten der Welt * Dichter wie Rumi, Omar Khayyam, Hafis, Saadi, Nezami, Dschami oder Ferdousi (die u. a. auch europäische Dichter wie Goethe beeinflusst haben) erlangten Weltruhm.

**Polnisch** Seite 58, 116, 164
Westslawische Sprache aus dem slawischen Zweig des Indogermanischen * eng mit dem Tschechischen, Slowakischen, Sorbischen und Kaschubischen verwandt * verwendet das lateinische Alphabet einschließlich der Buchstaben Ą, Ć, Ę, Ł, Ń, Ó, Ś, Ź und Ż * Amtssprache in Polen und der EU * auch gesprochen in Tschechien, Ukraine, Weißrussland, Deutschland, Großbritannien, Frankreich, Irland, USA, Kanada, Brasilien, Argentinien, Australien, Israel.

**Portugiesisch** Seite 76
Romanischer Zweig der indogermanischen Sprachfamilie * bildet mit dem Spanischen, Katalanischen und weiteren Sprachen der iberischen Halbinsel die engere Einheit des Iberoromanischen * mit dem Galicischen in Nordwest-Spanien geht es auf eine gemeinsame Ursprungssprache zurück * das Galicisch-Portugiesische, das sich zwischen Spätantike und Frühmittelalter entwickelte, gilt als Weltsprache * verbreitete sich im 15. und 16. Jahrhundert, als Portugal sein Kolonialreich aufbaute, über Gebiete in Brasilien, Afrika und an den Küsten Asiens, Macao, welches aus portugiesischem Besitz an China überging * etwa zwanzig Kreolsprachen basieren überwiegend auf Portugiesisch * in den letzten

Jahrzehnten ist Portugiesisch in mehreren Staaten Westeuropas und in Nordamerika zu einer wichtigen Minderheitensprache geworden * Amtssprache in Europäische Union, Portugal, Angola, Äquatorialguinea, Brasilien, Guinea-Bissau, Kap Verde, Macao (Volksrepublik China), Mosambik, Osttimor, São Tomé, Príncipe, Afrikanische Union Mercosul, UNASUR, OAS, Gemeinschaft der Portugiesischsprachigen Länder, Lateinische Union.

**Punjabi** Seite 80

Indoarischer Zweig der indoiranischen Untergruppe des Indogermanischen * in Pakistan gesprochen, wo Panjabi aber keinen offiziellen Status hat und nicht als Schriftsprache verwendet wird * in Indien eine von 22 Verfassungssprachen und Amtssprache im Bundesstaat Punjab * Panjabi-Literatur geht auf das 12. und 13. Jahrhundert zurück, erlebte aber erst im 17. Jahrhundert einen Aufschwung, als Panjabi zur Sprache des Sikhismus wurde * phonologische Besonderheit weil eine Tonsprache: die betonte Silbe kann in drei bedeutungsunterscheidenden Tönen gesprochen werden - dem gleichbleibenden Normalton, dem fallend-steigenden Tiefton und dem steigend-fallenden Hochton * sprachhistorisch gehen die Töne auf den Einfluss eines (in der Schrift immer noch vorhandenen) aspirierten Konsonanten oder eines h-Lautes zurück * wird üblicherweise in einer eigenen Schrift, in Gurmukhi geschrieben - in Pakistan im Nastaliq-Duktus der persisch-arabischen Schrift, genannt Shahmukhi.

**Qerétaron Otomí** Seite 188
*Hñähñü*, Nachbarn der Mexica Azteken, ein indigenes Volk in Mexiko * Sprache gehört zu den Oto-Pame-Sprachen * eine der Otomangue-Sprachen (wie Amuzgo, Chinantekisch, Mixtekisch, Popoloca, Tlapanekisch und Zapotekisch) * im Mezquital-Tales *(Valle de Mezquital)* das *nHa:nHu* * südlich von Querétaro als Dialekt *nHa:nHo* * von ca. 300.000 Menschen genutzt * 5 bis 6 Prozent einsprachig * zählt zu den meistgesprochenen indigenen Sprachen in Mexiko * als solche wie viele Sprachen dort hochgradig gefährdet, weil kaum weitergegeben.

**Rumänisch** Seite 132
Romanischer Zweig der indogermanischen Sprachen * gehört zur Untergruppe der ostromanischen Sprachen * Amtssprache in Rumänien und Moldawien * Minderheitensprache in Serbien und Bulgarien.

**Russisch**
Seite 12, 14, 26 70, 100, 110, 112, 126, 146, 166
Aus dem slawischen Zweig des Indogermanischen * eine der Weltsprachen * spielt die Rolle der Lingua franca im postsowjetischen Raum * eng mit dem Weißrussischen, Ukrainischen und Russinischen verwandt * mit kyrillischem Alphabet geschrieben * beruht auf den mittelrussischen Mundarten der Gegend um Moskau * Originalsprache zahlreicher bedeutender Werke der Weltliteratur (Puschkin, Tolstoi, …) und des Weltfilmschaffens (Eisenstein, Pudowkin, Bondartschuk, Romm, Gerassimow * Babotschkin, Schukschin, Abdraschitow…) * Amtssprache in Russland, Weißrussland, Kasachstan, Kirgisistan, Tadschikistan (regional), Ukraine (regional), Moldawien (Gagausien),Transnistrien, Abchasien, Südossetien, Vereinte Nationen, GUS.

**Schwedisch** Seite 18, 60, 64
Ostnordischer Zweig der germanischen Sprachen * Teil der indoeuropäischen Sprachfamilie * eng verwandt mit dem Dänischen und dem Norwegischen (Bokmål) * stammt vom Altnordischen ab, der Sprache der Germanen in Skandinavien, Amtssprache in Schweden, Finnland, Europäische Union * Arbeitssprache im Nordischen Rat.

**Samoanisch** Seite 184
Samoa – Inselstaat in Polynesien * südwestlich von Fidschi * 1962 unabhängig von Neuseeland * samoanisch ist eine polynesische Sprache * im Land verbreitet auch Englisch.

**Serbisch** Seite 96
Serbokroatisch oder Kroatoserbisch (auch Kroatisch oder Serbisch bzw. Serbisch oder Kroatisch) eine südslawische Sprache * war von 1954 bis 1992 neben Slowenisch und Mazedonisch eine der Amtssprachen im ehemaligen Jugoslawien * eine plurizentrische Sprache * Begriff im Jahr 1824 von Jacob Grimm erwähnt * 1836 erneut vom Philologen Jernej Kopitar in einem Brief benannt * von 1921 bis ca. 1993 offiziell als Dachsprache für die Dialekte von Serben, Kroaten, Bosniaken und Montenegrinern * nach dem Zerfall Jugoslawiens in den Nachfolgestaaten politisch motiviert eigenständigen Bezeichnungen Kroatisch, Serbisch, Bosnisch und Montenegrinisch - sprachwissenschaftlich nicht haltbar, vielmehr eine leicht voneinander abweichende Realisierung einer Makrosprache mit dem selben -system.

**Slowakisch** Seite 74
Gehört gemeinsam mit Tschechisch, Polnisch, Kaschubisch und Sorbisch zu den westslawischen Sprachen und damit zum Indogermanischen * wird in der Slowakei in Nordamerika (USA, Kanada) gesprochen * seit 2004 (Beitritt der Slowakei in die Europäische Union) EU-Amtssprachen * wegen der gemeinsame Geschichte innerhalb der Tschechoslowakei, von 1918 bis 1992, verstehen Slowaken und Tschechen einander problemlos * nach der Trennung der Slowakei und Tschechiens sprachlich deutlich neue Sozialisierung * offizielle Dokumente werden in der jeweiligen Sprache gegenseitig anerkannt und das Recht, im Amtsverkehr die andere Sprache zu verwenden, ist gesetzlich geregelt * Fernsehsendungen in der jeweils anderen Sprache werden in der Slowakei fast immer und in Tschechien oft unübersetzt ausgestrahlt * Slowakisch auch als ‚Esperanto' der slawischen Sprachen" bezeichnet.

**Slowenisch** Seite 74
Slowakisch und Slowenisch werden oft wegen des ähnlichen Namens verwechselt (Slowakisch = slovenčina und Slowenisch = slovenščina) * beide Sprachen zu der slawischen Sprachenfamilie gehörend * viele Wörter mit ähnlichen Wortstamm haben, Ähnlichkeiten in der Grammatik, trotzdem viele gleich klingende Wörter mit ganz anderen Bedeutungen * große Unterschiede zum Tschechischen * Tschechisch, Slowakisch und Slowenische waren in der Zeit des Sozialismus bespielhaft für sprachliche Verständigung * Slowenisch ist eine Südslawische Sprache des Indogermanischen * historisch im Fürstentum Karantanien und in der südlich davon gelegenen Carniola entstanden * Gebiete unter Karl dem

Großen mit der Awarenmark als Grenzmark gegen die Awaren geschützt \* später von den Alpenslawen beherrscht und eine Zeitlang von den Awaren \* die restliche Bevölkerung sind eingewanderten slawische Volksstämmen, romanisierten Kelten (Noriker) und zugezogenen Römern \* verschiedene slowenischen Dialekten als Überbleibsel dieser Einflüsse \* durch die angrenzende Awarenmark – und spätere Spaltung der südlichen Westslawen durch die Ungarn (Trennung der südlichen Westslawen in Tschechen, Slowaken und Slowenen) Verwandtschaft mit dem westslawischen Tschechisch und Slowakisch \* mit einer eigenen Variante des Lateinischen Alphabets (latinica), dem Slowenischen Alphabet geschrieben \* Amtssprachen in Slowenien, Friaul-Julisch Venetien (Italien), Kärnten (Österreich), Europäische Union \* gesprochen auch in Kroatien und Ungarn.

**Somali** Seite 68, 170
Ostkuschitische Sprache, von den Somali am Horn von Afrika (in Somalia, im Nordosten Kenias, im Osten Äthiopiens und in Dschibuti) sowie in Exilgemeinden auf der ganzen Welt gesprochen \* seit Ende 1972 Amtssprache, entsprechend in Verwaltung, Ausbildung und Massenmedien verwendet \* Amtssprache auch in Somaliland (international nicht anerkannt).

**Spanisch** Seite 12, 36, 38, 46, 82, 86, 94, 106, 122, 126, 134, 136, 158
Spanisch bzw. Kastilisch entwickelte sich im Grenzgebiet zwischen Cantabria, Burgos, Álava und La Rioja - gesprochenen als lateinischer Dialekt zur Volkssprache Kastiliens (lange als Lateinisch geschrieben), daher ‚castellano' (Kastilisch) - abgeleitet vom

geographischen Ursprung * ‚español' (Spanisch) stammt von der mittelalterlichen lateinischen Bezeichnung Hispaniolus beziehungsweise Spaniolus (Diminutiv von ‚Spanisch') * historische und sozioökonomische Entwicklungen und die Verwendung als Verkehrssprache machten das Kastilische zur Lingua franca der gesamten iberischen Halbinsel * in Koexistenz mit anderen dort gesprochenen Sprachen * durch die Eroberung Amerikas, das als Privatbesitz in den Händen der kastilischen Krone war, dehnte sich die spanische Sprache von Kalifornien bis Feuerlandaus aus * in spanischsprachigen Ländern Begriffe ‚español' und ‚castellano' parallel * in Südamerika wird ‚castellano' bevorzugt * in Mittelamerika, Mexiko und den USA eher ‚español' * Verfassungen von Spanien, Bolivien, Ecuador, El Salvador, Kolumbien, Paraguay, Peru und Venezuela verwenden den Begriff castellano - Guatemala, Honduras, Kuba, Mexiko, Nicaragua und Panama ‚español' * Amtssprachen in Äquatorialguinea, Ceuta (zu Sp.), Kanarische Inseln (zu Sp.), Melilla (zu Sp.), Westsahara, Costa Rica, Dominikanische Republik, El Salvador, Guatemala, Honduras, Kuba, Mexiko, Nicaragua, Panama, Puerto Rico (USA), Argentinien, Bolivien , Chile, Ecuador, Kolumbien, Paraguay, Peru, Uruguay, Venezuela, Vereinte Nationen (UN), Afrikanische Union (AU), Europäische Union (EU), Zentralamerikanisches Integrationssystem (SICA), Union Südamerikanischer Nationen, (UNASUR), CELAC, OAS, Lateinische Union * anerkannte Minderheitensprache in Marokko und auf den Philippinen.

**Suaheli** Seite 88, 136,
Swahili (auch Suaheli, Kisuaheli oder Kiswahili) ist eine Bantusprache und die am weitesten verbreitete Verkehrssprache Ostafrikas * Muttersprache am Küstenstreifen von Süd-Somalia bis in den Norden von Mosambik, sowie von einer wachsenden Zahl von Einwohnern Ostafrikas, die mit dieser Sprache aufwachsen * Amtssprachenn in Tansania, KeniaKenia, Uganda * Anerkannte Minderheitensprache in Mosambik * gesprochen auch im Kongo * vorbildliche Lernmöglichkeiten an Beliner Volkshochschulen.

**Tagalog** siehe Filipino
Am stärksten verbreitete Sprache auf den Philippinen ( Zentral- und Südluzon) * ursprünglich die Sprache der Tagalen, die in der Region Manila, dem politischen und wirtschaftlichen Zentrum de facto - aber nicht de jure als Grundlage für die offizielle Nationalsprache Filipino.

**Tamil** Seite 50
Gehört zu dravidischen Sprachfamilie * Muttersprache im südindischen Bundesstaat Tamil Nadu und auf Sri Lanka * weniger stark vom Sanskrit beeinflusst, als die übrigen dravidischen Literatursprachen * eigenständige Literaturgeschichte * längste durchgängige Tradition aller modernen indischen Sprachen * im modernen Tamil herrscht eine Situation der Diglossie - das heißt, die am klassischen Tamil angelehnte Schriftsprache unterscheidet sich stark von der Umgangssprache.

**Telugu** Seite 122
Aus der dravidischen Sprachfamilie * größte dravidische Sprache nach Hindi und Bengali * Verbreitungsgebiet weitgehend identisch mit den Bundesstaaten Andhra Pradesh und Telangana * dort auch Amtssprache - als eine von 22 Nationalsprachen Indiens anerkannt * älteste literarische Überlieferung ist eine Nachdichtung eines Teils des Mahabharata-Epos aus dem 11. Jahrhundert * der Autor soll auch die erste, auf Sanskrit verfasste Telugu-Grammatik mit dem Titel Andhrashabdachintamani verfasst haben * stark durch Sanskrit, die klassische Sprache des Hinduismus, beeinflusst * geschriebenes und gesprochenes Telugu zwei fast völlig verschiedene Sprachen * erst jetzt eine modernisierte Form des schriftlichen Telugu – der Umgangssprache stärker angepasst – fast allgemein in Schriften und den Medien verbreitet * Schrift ähnelt der Kannada-Schrift und gehört zu den Abugidas, bei denen jedes Konsonantenzeichen einen inhärenten Vokal a besitzt, der durch diakritische Zeichen modifiziert werden kann * typisch für eine südindische Schrift die runden Formen.

**Thailändisch** Seite 62
Amtssprache von Thailand * gehört zu den Kam-Tai-Sprachen innerhalb der Tai-Kadai-Sprachfamilie * im Gegensatz zu den meisten europäischen Sprachen ist Thai (wie auch die Sprachen der Nachbarländer, außer dem Khmer) eine Tonsprache – die meist einsilbigen Wörter erlangen durch Aussprache in unterschiedlichen Tonhöhen und Tonverläufen gänzlich unterschiedliche Bedeutungen * gesprochen mindestens in fünf Stufen: Umgangssprache (ohne Höflichkeitspartikeln), die gehobene Sprache (mit Höflichkeitspartikeln und teilweise

anderem Vokabular), Amtssprache (öffentlichen Verlautbarungen und Nachrichten), Hofsprache (für alle die königliche Familie betreffenden Angelegenheiten, mit sehr vielen speziellen Höflichkeitspartikeln und anderem Vokabular (meist aus der Khmer-Sprache, aber auch aus dem Pali), die Mönchssprache mit Bezug auf den Buddhismus und sehr durch Pali und Sanskrit beeinflusst * in weiten Teilen des Landes wird nicht die Standard-Sprache gesprochen * auffällig im Nordosten (Isan), wo es ein Dialektkontinuum (also einen Übergang zwischen Thai und Laotisch) gibt, das wiederum von zahlreichen lokalen Sprachen und Dialekten beeinflusst wird * Thai wird mit eigenem Alphabet geschrieben.

**Tigrinisch** Seite 100, 112
Semitische Sprache aus Athiopien und Eritrea * Begrifflich abgeleitet von der geographischen Bezeichnung Tigray, die Bezeichntung für die Region um Aksum, die heilige Stadt der äthiopisch-orthodocxen Kirche * Arbeitssprache im äthiopishen Regionalsstaat Tigray * nicht zu verwechseln mit Tigre (Eritrea und Sudan).

**Tschechisch** Seite 52, 106, 124
Gehört zum westslawischen Zweig der indogermanischen Sprachfamilie * in Tschechien Amtssprache * seit 2004 ist Tschechisch auch eine Amtssprache der EU * die Wissenschaft, die sich mit der tschechischen Sprache befasst, ist die Bohemistik * gesprochen auch in Slowakei, Österreich, Banat (Rumänien).

**Türkisch** Seite 40, 56
Agglutinierende Sprache * gehört zum oghusischen Zweig der Turksprachen * Amtssprache in der Türkei, im international nicht anerkannten Nordzypern und neben dem Griechischen auch in der Republik Zypern * lokale Amtssprache in Mazedonien, Rumänien und im Kosovo * weist eine Reihe von Dialekten auf: Istanbuler Dialekt von besonderer Bedeutung - Phonetik ist die Basis der heutigen türkischen Hochsprache. Bei der Einführung des lateinischen Alphabets 1928 wurde nicht auf die historische Orthographie des Osmanisch-Türkischen zurückgegriffen, sondern die Aussprache von Istanbul * Dialekte innerhalb der Türkei werden in Schwarzmeerregion (Karadeniz Şivesi), Ost-, Südost- und Zentralanatolien (Anadolu Şivesi) und Ägäis (Ege Şivesi) eingeteilt * Alternativbenennung „Türkei-Türkisch" umfasst nicht nur die Türkei, sondern auch alle Gebiete des ehemaligen osmanischen Reichs - auch die Balkantürken oder Zyperntürken.

**Ukrainisch** Seite 26
Sprache aus der ostslawischen Untergruppe des slawischen Zweigs des Indogermanischen * veraltet auch als Kleinrussisch und manchmal als Ruthenisch genannt * alleinige Amtssprache der Ukraine, was zu Konflikten in den vorwiegend russischsprechenden Gebieten führte * daneben auch als Zweitsprache verwendet * wird mit kyrillischem Alphabet geschrieben * Ukrainerinnen wurden wegen ihrer Mehrsprachigkeit bei der ‚Interflug' als Dolmetscherinnen geschätzt * Amtssprachen auch in Transnistrien und regional in Rumänien, Serbien, Slowakei, Polen, Kroatien, Bosnien und Herzegowina.

**Ungarisch** Seite 40
Gehört zum finno-ugrischen Zweig der uralischen Sprachfamilie * seit 2004 eine der EU-Amtssprachen * vor der Wende in Deutschland beliebt, weil Ungarn ein Begegnungsland für DDR- und West-Bürger war * nachlassendes Interesse als bekannt wurde, dass sich die damalige ungarische Regierung das berühmte ‚Loch im Zaun' (Grenzöffnung nach Östereich) mit fast 100 Millionen DM bezahlen ließ * noch kritischer gesehen auch mit dem (politischen) Rechtsruck des Landes * dennoch anerkannte Minderheitensprache in Kroatien, Burgenland ( Österreich), Rumänien, Slowakei, Slowenien, Transkarpatien (Ukraine).

**Urdu** Seite 122
Eine indoarische Sprache * gehört zum indoiranischen Zweig der indoeuropäischen Sprachfamilie * National- und Amtssprache in Pakistan und einigen indischen Bundesstaaten (Andhra Pradesh, Bihar, Delhi, Gujarat, Jammu und Kashmir und Uttar Pradesh) * dient in zunehmendem Maße als Verkehrssprache zwischen den einzelnen Regionalsprachen * in Indien eine der 22 offiziell anerkannten Nationalsprachen und * wird vor allem in den Regionen Andhra Pradesh, Delhi, Uttar Pradesh, Uttarakhand gesprochen.

**Vietnamesisch** Seite 74
Amtssprache in Vietnam * gesprochen auch in USA, Kambodscha, Frankreich, Australien, Deutschland und einigen anderen Ländern * obwohl mit Chinesisch nicht verwandt besteht es zu 70 % aus Wörtern chinesischen Ursprungs * Unterschied zwischen den sinovietnamesischen und vietnamisierten Wörtern * ist eine tonale und

monosyllabische Sprache (die kleinste Sinneinheit besteht aus nur einer Silbe) * Aufgrund des jahrzehntelangen Vietnamkriegs, der den kleinen Land weltweit Anerkennung verschafft hat und der damit verbundenen Abschottung des Landes bis in die 1980er Jahre gehört Vietnamesisch zu den weniger erforschten Sprachen.

**Walisisch** Seite 92
Auch Kymrisch; ist eine p-keltische Sprache und bildet zusammen mit dem Bretonischen und dem Kornischen die britannische Untergruppe des Keltischen * in Wales neben dem Englischen Amts- und Schulsprache * zwei Hauptdialekte: einen nördlichen und einen südlichen * seit Wales über ein eigenes Parlament (National Assembly for Wales / Cynulliad Cenedlaethol Cymru) verfügt, intensivere Förderung * obwohl Walisisch der Stolz und das identitätsstiftende Element vieler Waliser ist, wird es überwiegend in ländlichen Gebieten beherrscht * dabei spielt die Jugendorganisation Urdd Gobaith Cymru eine bedenkenswerte Rolle * wird auch im Chubut-Tal in der argentinischen Provinz Chubut in Patagonien gesprochen.

**Weißrussisch** Seite 114
Neuere Bezeichnung Belarussisch * früher auch Albaruthenisch * die ostslawische Sprache * mehrheitlich in Weißrussland (Belarus) praktiziert * dort neben dem Russischen Amtssprache * gesprochen auch in Polen, in der Gegend von Białystok, Ukraine, Russland, Lettland, Litauen, Kasachstan, USA.

**Xhosa** (amaxhosa) Seite 186
Eine der sieben Amtssprachen der Republik Südafrika *
auch in Botswana und Lesotho gesprochen * eine südöstliche Bantusprache der Nguni-Untergruppe * verwandt mit isiZuluu (Zulu) * markant besondere Schnalzlaute (dental, lateral, postalveolar) * Tonsprache (Tonhöhe bedeutungsunterscheident) * Alphabet mit lateinischen Buchstaben * von weniger als zehn Millionen gesprochen.

**Yoruba** Seite 58, 66, 112, 146, 174
Ein Dialektkontinuum in Westafrika * gleichnamig wie die geschriebene Standardsprache * gehört zu den Niger-Kongo-Sprachen * wird neben anderen hauptsächlich in Südwest-Nigeria und z. T. in Benin und Togo gesprochen, außerdem in Brasilien und Kuba, wo sie Nago genannt wird. Yoruba ist eine isolierende Tonsprache mit Subjekt-Prädikat-Objekt-Syntax * gehört zum Zweig der yoruboiden Sprachen des Benue-Kongos - dieser besteht aus Igala, einer Sprache östlich des Yorubagebiets und der Edekiri-Gruppe * das angestammte Yoruba-Gebiet im Südwesten von Nigeria wird u.a. Yorubaland genannt und umfasst die Bundesstaaten Oyo, Ogun, Ondo, Kwara und Lagos sowie den westlichen Teil von Kogi * Geographisch liegt das Yorubaland auf einem Plateau (Höhe 366m) * im Norden und Osten vom Niger begrenzt, größten Teils dicht bewaldet * der Norden (einschließlich Oyo) ist Savannengebiet.

**Yucatec Maya** Seite 176
Mayathan folgt der klassischen Maya-Sprache * Vor der spanischen Eroberung als Schriftsprache auch von nicht-

mayathan-sprechenden Maya verwendet * Nach der spanischen Eroberung Yucatáns wird es im lateinischen Alphabet geschrieben * später auf dem Spanischen basierende Orthographie durch eine moderne Rechtschreibung ersetzt, * Im Gegensatz zu anderen Maya-Sprachen ist Mayathan eine Tonsprache mit fünf verschiedenen Tonhöhen der Vokalen * markantes Merkmal der Maya-Sprachen ist die Verwendung von Ejektiven, die in der Schrift seit dem 20. Jahrhundert durch einen Apostroph nach dem Buchstaben ausgedrückt werden, zum Beispiel *k'ux k'a k'al* (es ist heiß außen) * Mayathan ist eine agglutinierende Sprache, in der sowohl Präfixe als auch Suffixe verwendet werden, und eine Ergativsprache * Sprachverlust beim Mayathan im mexikanischen Bundesstaat Yucatán: Sprecheranteile bei Alten und Kindern auffällig * Als Mexiko unabhängig wurde, sprach noch nahezu die gesamte Landbevölkerung Yucatáns ausschließlich Mayathan * Zeitweise die einzige geduldete Sprache im östlichen Teil Yucatáns, der von den Mayas kontrolliert wurde – heute Quintana Roo; die Maya-Schrift war bereits in Vergessenheit geraten * von den indigenen Sprachen Mexikos ist Mayathan nach dem Nahuatl die zweitgrößte * wird nicht mehr an Kinder und Jugendliche weitergegeben * In einigen abgelegenen Gebieten Yucatáns – insbesondere entlang der Grenze zwischen den Bundesstaaten Yucatán und Quintana Roo – ist sie noch vital * Von der Mehrheit in 52 von 106 *Municipios* des Bundesstaates Yucatán gesprochen *

**Zulu** Seite 82
IsiZulu (vereinfacht Zulu) ist eine Bantusprache in Südafrika * seit dem Ende der Apartheid eine der elf offiziellen Sprachen * gesprochen auch in Botswana, Lesotho,

Malawi, Mosambik und Swasiland * die Schriftform wird vom „Pan South African Language Board" festgelegt * ist eine agglutinierende Sprache mit Nominalklassensystem und gehört in die Untergruppe der Nguni-Familie innerhalb der Bantusprachen * verwandt mit isiXhosa und Siswati * ursprünglich nur eine mündliche Sprache (wie viele andere Sprachen in Afrika).

**Rede mit mir oder schreibe an karlkaiser1943@gmail.com**

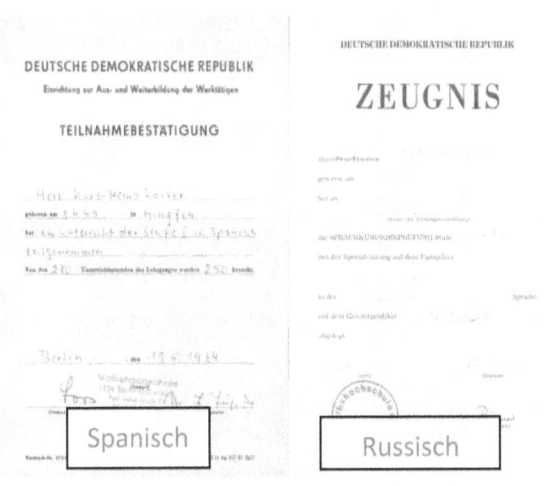

**Aus der DDR-Biographie des Autors:**

„Lieber Karl – Heinz Kaiser,

da es noch immer nicht zu einem Gespräch zwischen uns gekommen ist, und ich mich der Pflicht zu entledigen habe, die mir durch die Studioleitung auferlegt ist, will ich Dir auf diesem Wege die Gründe darlegen, die zu Deiner Entlassung führten.

Zunächst weißt Du, daß wir Deine Mitarbeit in unserem Studio sehr geschätzt haben. Du hast Dich in einer für uns ganz ungewöhnlich kurzen Zeit in die Tätigkeit stoffführender Dramaturgen eingearbeitet. Wir haben Deinen Fleiß unbedingt schätzen müssen, der sich in einer sehr großen Zahl von Materialsammlungen, Ideenskizzen, Exposés und Szenarien widerspiegelte.

Mit ihnen traten aber auch ideologische Bedenklichkeiten zutage, die einem stoffführenden Dramaturgen, der immer auch ein politischer Leiter sein muß, nicht nachgesehen werden kann.

Du hast Dich der staatlichen Herabwürdigung in der Öffentlichkeit schuldig gemacht. Du hast den FDGB verlassen, als die Krisensituation in der VR Polen entstanden war und bist außerdem aus der SED ausgetreten.

Entscheidend aber war, daß Du in einer Regierungseingabe, die uns erst jetzt zur Kenntnis gegeben wurde, die Entlassung aus der Staatsbürgerschaft der DDR verlangt hast. Das nimmt uns die Möglichkeit für weitere Zusammenarbeit."

**Karl Heinz Kaiser – Kastaven** war von Widersprüchen seiner Zeit hin- und hergerissen, im Glauben an ein besseres Land, mit späten Einsichten, alten Überzeugungen überlagert von einem selbstgerechten Spieltrieb.

Er kommt mit unbequemen Protagonisten daher: Die Ärztin, die in einem Patienten den Mann entdeckt … Frau X, die unerwartet ihren Dienstherren, den Geheimdienst, für privat braucht. … Liebende, die erstaunlich wenig voneinander wissen und u.a. NVA-Soldaten mit dem sogenannten Thema 1, das filmgerecht aufgearbeitet nicht nur trieborientierte Begegnungen erinnert, sondern im Kontrast, die an den Westen verlorene Liebe benennt – als nicht wiederholbar, verlorenes Lebensglück.

Mag man seine Helden für ihr Leben in der DDR?

Neben Graham Greene orientiert sich der Autor an John le Carré. Beide erleben den langsamen Verfall von Demokratie mit Überzeugungen, wie sie Balzac beschrieben und Zola beklagt hat. Zwischen John le Carré und Karl Heinz Kaiser findet sich in der ganzen Bandbreite menschlicher Beziehungen das aufgereiht, was in ‚Windfall' genauer beschrieben ist. Dort erzählt Carré eine Operation der sechziger Jahre gegen das MfS. Angeblich wurde die Story nach bestem Wissen und Gewissen verfasst und wahrheitsgetreu dargestellt als ‚Das Vermächtnis der Spione'.

Beide Autoren, die wie Graham Greene auch, Spione waren, treffen sich literarisch in der Bretagne und werten gleichermaßen: „Ich war zu jung, ich war zu unschuldig, zu naiv, hatte zu wenig Erfahrung.' Demonstrativ fordern sie: ‚Wenn ihr schon nach Schuldigen sucht, dann wendet Euch an die Großmeister der Täuschung, ihre perfektionierte Durchtriebenheit, ihren hinterhältigen Verstand, der für den Triumph des Leidens verantwortlich ist.' Beide haben ihre besten Jahre an Secret-Service-Dienste verschenkt und fühlen sich im zunehmenden Alter dazu getrieben, von den Übriggebliebenen zu erzählen – nicht nur aus ihrer Zeit zwischen Saint Malo und Rennes! Auch in Erinnerung an Theodor Fontane, de ein halbes Jahr wegen Spionage eingesessen hat.

Sie lenken die Aufmerksamkeit auf die machtgeilen Kriegsgewinnler. Das meint auch jene, die nach dem Versagen der Ostbonzen bürgerbewegte Widerständler mit guten Gehältern und vergänglichem Prestige wurden. Comedians erklären so, wie aus 17 Millionen DDR-Bürgern 20 Millionen Widerständler wurden.

Kaiser meint auch die Konzerne, die ihre, dem Osten übergestülpte Wirtschaftsmacht so schamlos ausleben, wie sie das ihren Kunden im Westen schon lange nicht mehr zumuten. Beispielhaft Versicherungen, wie bei K. die Signal Iduna, zur Nova gehörig. Statt Schadensfälle zu geben sie lieber hunderttausend in Gefälligkeitsgutachten aus, investieren in Richter und/oder Kripo - weil es sich das rechnet. Da spielt schon lange keine Rolle mehr, ob, wie von Spöttern behauptet, deren Anwälte gleichermaßen Prostata-Probleme haben, wie mit der Wahrheit.

Kaiser hat Regie sowie Film- und Fernsehwissenschaft studiert, hat für die DEFA gearbeitet, aber auch für den RIAS Berlin, für das Fernsehen in Ost und West, für die Berliner Morgenpost. Er hat bei den Bretonen gelebt, auch in Liechtenstein, in Russland und in Südamerika. Er war mit vier Frauen verheiratet, hat fünf abgeschlossene Berufe und sechs Kinder.

Der weltweite Vertrieb seiner Bücher liegt derzeit bei Amazon. Bestellungen sind ebenfalls über Bibliotheken, Büchereien und den Bücher-Großhandel möglich.

**Aus der Rosewood-Akte des Autors:**

Charakterlich ist "Prinz" als ruhig, sachlich, ausgeglichen, über eine sehr gute Allgemeinbildung verfügend, sich überlegt und überzeugend äußernd und analytisch denkend einzuschätzen. Seine bisherige eigene Entwicklung betrieb er mit Härte gegen sich selbst und mit überdurchschnittlicher Energie. Dabei prägten sich eine Reihe positiver Eigenschaften aus: Konsequenz, ein hoher Grad an Selbständigkeit und Verantwortungsbewußtsein, Ehrgeiz, Hilfsbereitschaft sowie schöpferische Phantasie wurden ihm wiederholt bescheinigt. Bei "Prinz" sind eine besondere Sensibilität, Tendenzen zum Einzelgängertum und damit mitunter verbundene Anpassungsschwierigkeiten, ein übersteigertes Gerechtigkeitsgefühl stets zu beachten.

"Prinz" ist eine gut aussehende, sportliche Erscheinung, ordentlich und sauber gekleidet, gepflegt.

"Prinz" ist Nichtraucher, trinkt kaum Alkohol.

Inoffiziellen Einschätzungen zufolge bezog er jedoch teilweise zu Fragen der Kunst-/Kulturpolitik der SED eine negative Position. Er verweigerte 1976 die Unterzeichnung einer Resolution für die staatlichen Maßnahmen gegen Biermann. "Prinz" verstieß in der Vergangenheit wiederholt gegen die Parteidisziplin

„Charakterlich ist „Prinz" als ruhig, sachlich, ausgeglichen, über eine sehr gute Allgemeinbildung verfügend, sich überlegt und überzeugend äußernd und analytisch denkend einzuschätzen. Seine bisherige eigene Entwicklung betrieb er mit Härte gegen sich selbst und mit über-durchschnittlicher Energie. Dabei prägten sich eine Reihe positiver Eigenschaften aus: Konsequenz, Ehrgeiz, Hilfsbereitschaft sowie schöpferische Phantasie wurden ihm wiederholt bescheinigt. Bei „Prinz" sind eine besondere Sensibilität, Tendenzen zum Einzelgängertum und damit mitunter verbundene Anpassungsschwierigkeiten, ein übersteigertes Gerechtigkeitsgefühl stets zu beachten.

„Prinz" ist eine gut aussehende, sportliche Erscheinung, ordentlich und sauber gekleidet, gepflegt.

„Prinz" ist Nichtraucher, trinkt kaum Alkohol.

Inoffiziellen Einschätzungen zufolge bezog er jedoch teilweise zu Fragen der Kunst-/Kulturpolitik der SED eine negative Position. Er verweigerte 1976 die Unterzeichnung einer Resolution für die staatlichen Maßnahmen gegen Biermann. „Prinz" verstieß in der Vergangenheit wiederholt gegen Parteidisziplin"

**Taschenbücher von
Karl Heinz Kaiser – Kastaven
die eBook-Versionen bei Kindle,**

**Einzelne Bücher auch über Hugendubel,**

ansonsten über alle Büchereien und Biliotheken

http://www.kastaven.rf.gd/

‚Filmerzählungen' I + II in einem Band
Geschichten, wie von John le Carré.
(ISBN: 978-1-096-92260-5)

**‚The Best' ausgegliedert:**
Die Erzählungen „Pietek", „Wer einmal lügt …", „Ochsenblut", „Himmel, Himmel, Hollerbusch…", „Glücklich geschieden", „Ein ganzer Mensch" und „Das Kuckucksei" gibt es auch einzeln.

(Vergleichen Sie nachfolgende Hinweise ebenso für die zweibändige Ausgabe der Filmerzählungen!)

**Filmerzählungen I**
(ISBN:978-1-790-20290-4)

Anthologie von Geschichten,
die verfilmt werden wollen
(erster Band)

**Filmerzählungen II**
(ISBN: 978-1-790-29653-8)

Anthologie von Geschichten,
die verfilmt werden sollen
(zweiter Band)

**Der Polizeiruf in der DDR**
(ISBN: 978-1-791-66245-5)

Die Unterhaltungsqualität der interessanten Fernsehreihe auf dem Seziertisch einer unbefangenen Sicht.

**Das Kuckucksei**
(ISBN: 978-1-790-15065-6)

Wenn eine Ärztin Mensch sein will, obschon die Gesell-schaft nur die Ärztin braucht, gar nur die Ärztin will …

**Ein ganzer Mensch**
(ISBN:.978-1-790-29571-5)

Was jedem jederzeit und überall passieren kann, muss nicht immer mit dem Tod enden. Obschon – ausschließen kann man das nie ...

**Glücklich geschieden**
(ISBN: 978-1-793-90869-8)

Ein Wunder des Lebens ist es, den zu finden, mit dem man kann.
Aber, wie lange geht das gut, wenn wir uns stetig ändern?

**Himmel, Himmel, Hollerbusch, …**
(ISBN:.978-1-731-51760-9)

Und immer wird ein Weg sein, der die zusammenführt, die sich trauen. Auch, wenn es meistens anders kommt …

**Wer einmal lügt …**
(ISBN: 978-1-790-34124-5)

Wenn dir niemand glauben mag – welche Rolle
spielt dann der Geheimdienst?

**Ochsenblut**

(ISBN:.978-1-731-55498-7)

Wer sich in das Leben Anderer einmischt, darf sich nicht wundern, wenn ihm das auf die Füße fällt …

**Paraguay - Bilder aus einem fernen Land**
ISBN: 978-1-691-17877-3

Es ist gut, das Land zu kennen. Es ist besser, mehr von ihm zu wissen.

**Paraguay – Ein deutsches Tagebuch**
ISBN: 9781798027295

Das Traum- und Schwellenland Paraguay im Vergleich zu Deutschland.
Erzählt über Ein- und Auswanderer …

**Tausendmal nein!**
(ISBN: 9781798527559)

Ein Anti-Kriegsbuch in Bildern
gegen den Rechtsruck in Europa

# Die zweibändige Ausgabe von ‚Tausendmal nein!'

**Band I, Untertitel: ‚Der Anfang war das Ende'**
ISBN: 978-1-090-91391-3

**Band II, Untertitel: ‚Nie wieder!'**
ISBN: 978-1-091-67177-5

## Häuser, Band 1 bis 41
Ansichten von Nordeuropa bis Südamerika

# Wohnhäuser
nicht nur für Architekten und Häuslebauer

# To-do-Liste des Autors

Unsere lieben Lieutnants im Holzschnitt um 1900

zur Diskusion freigegeben von Karl Heinz Kaiser - Kastaven

**Militarismus vor dem ersten Weltkrieg**
Zwischen dem saturierten Militärgetue und einer verlogenen
Offiziers- und Soldatenwelt

**Das Wiesenhaus**
Karl Heinz Kaiser - Kastaven

**Der Flaschenkönig**
Karl Heinz Kaiser - Kastaven

Renate Gutsmer

## ES WAR NIE EINE ANDERE
Liebeslyrik von Karl Kaiser

Das liest man nicht, ohne selber durch ein Wechselbad von Gefühlen zu gehen: Geniale Idee! „Weltlyrik", in (fast) alle Sprachen der Welt übertragen und zudem in eine andere Dimension, die der Zeichnung. Starke, rührende Bilder! Dann: Was für ein Macho – richtet Frauen erbarmungslos danach, in welchem Maß sie ihn enttäuscht haben, in stellenweise ungefiltertem Hass („Monsterbraut", „Schmutz aus Hessen") in allzu direkter Sprache („Da du verweigertest/ Den Besitz/ Eines ungeprüften Schoßes"). Dann wieder: Überraschung, über die Wahrheit paradoxer Einsichten („Versprich mir, / Dass Du mich/ Bis zum letzten Augenblick/ belügst."), die Genauigkeit der Wahrnehmung („Frieren wir uns weiter/ Auseinander.") und der Reflexion („Klopfe ihn (=den Schatten) ab/ Nach nicht verschüttetem Sehnen"). Und dann die Erkenntnis: Da spricht ein heimlicher Romantiker ("Sehnsucht", „Rossana"), voller Zärtlichkeit („Klang geworden bist du", „An Anke J.W.") und Melancholie („Monika", „Hildchen") und voller Angst vor Verletzung („sondern suchend, / Den, der dir folgt").

Ohne Zweifel ist Brecht ein Vorbild, seine Sprache, der blaue Mond September als Folie, ohne dass auch nur eine Zeile wie eine Nachahmung klingt. Im Gegenteil sind es gerade die frühexpressionistischen Bilder, die besonders gelungen sind: „Zwischen/ Flirten und Haben/ Verbluten weißblaue/ Vögel an lächelnden Lügen". Mit Brecht verbindet den Autor noch mehr: Exilsituation, eine unbefangene Sicht auf die DDR und eine Komponente in seinem Frauenbild, die folgender Brecht-Vers ausdrückt: „Wir waren miteinander nicht befreundet/ Als wir einander in den Armen lagen."

Es ist selbstverständlich, dass in einem Sammelband nicht alle Gedichte von gleicher Qualität sein können. Als Beispiel, wie sich auf irritierende Weise Stärken und Schwächen in einem Gedicht verbinden können, sei „Also" angeführt. Die kühne erotische Bildlichkeit fasziniert am Anfang, man wünscht sich, dass dieser Bildbereich fortgesetzt wird. Doch dann stutzt man. Was heißt „Aus Caput in Kapus"? Der lateinische Vers müsste „Divinus communis sensus" lauten. Aber das betrifft Fragen der Überarbeitung, nicht die Gesamtqualität. Immerhin eines der ganz wenigen Lyrikbände, die der Rezensent in einem Zug gelesen hat, und zwar mit Spannung.

<div style="text-align: right;">Renate Gutsmer, Schriftstellerin</div>

www.ingramcontent.com/pod-product-compliance
Lightning Source LLC
Chambersburg PA
CBHW030613220526
45463CB00004B/1274